普通高等院校"十二五"艺术与设计专业规划教材
重庆师范大学教材建设基金资助

设计色彩

杨 艳　周启凤　巫大军　编著

清华大学出版社
北京交通大学出版社
·北京·

内 容 简 介

全书内容包括设计色彩概述、设计色彩的基本原理、设计色彩思维方式训练、设计色彩语言训练、色彩在材料作品中的运用5章,每章都具有相对独立性、系统性和实践指导性。

本书既适用于高校艺术设计专业及纯艺术门类的本、专科基础阶段学习,也可供广大艺术爱好者自学参考。

本书封面贴有清华大学出版社防伪标签,无标签者不得销售。
版权所有,侵权必究。侵权举报电话:010-62782989 13501256678 13801310933

图书在版编目(CIP)数据

设计色彩 / 杨艳,周启凤,巫大军编著. —北京:北京交通大学出版社:清华大学出版社,2014.8(2017.7重印)

(普通高等院校"十二五"艺术与设计专业规划教材)

ISBN 978-7-5121-1930-7

Ⅰ.①设… Ⅱ.①杨… Ⅲ.①色彩学—高等学校—教材 Ⅳ.①J063

中国版本图书馆CIP数据核字(2014)第111672号

责任编辑:黎丹　　特邀编辑:张明
出版发行:清华大学出版社　　邮编:100084　　电话:010-62776969
　　　　　北京交通大学出版社　邮编:100044　　电话:010-51686414
印 刷 者:北京艺堂印刷有限公司
经　　销:全国新华书店
开　　本:210×285　印张:9.75　字数:280千字
版　　次:2014年9月第1版　2017年7月第3次印刷
书　　号:ISBN 978-7-5121-1930-7/J•71
印　　数:3 001~4 500册　定价:45.00元

本书如有质量问题,请向北京交通大学出版社质监组反映。对您的意见和批评,我们表示欢迎和感谢。
投诉电话:010-51686043,51686008;传真:010-62225406;E-mail:press@bjtu.edu.cn。

总序

接到为普通高等院校"十二五"艺术与设计专业规划教材写序的请求,我感到非常荣幸。在与编者就本系列教材的选题背景与编写思路进行深入讨论后,感觉教材编写者对于本系列教材的编写是非常严谨和认真的。同时,也深刻感受到本系列教材的编写具有其必要性和现实意义。

随着我国经济的飞速发展,人们对生活品质的追求越来越高,由此带动了艺术与设计领域的繁荣。设计是把一种计划、规划、设想通过视觉的形式传达出来的创造性活动。同时,设计的一个重要特征就是可实施性。近年来,我国普通高等院校设计专业的教师在艺术与设计领域不断探索,找到了课堂设计教学与设计实施与应用的有效结合点,并以教材的形式归纳总结出来,形成了系统的理论体系,为设计教育做出了重大贡献,本系列教材的编者就是其中的代表。

本系列教材的编写充分体现了高等院校设计教育以"能力培养为中心"的教学原则,注重对学生进行知识的理解与应用训练,重点培养学生的实践能力。强调理论讲授、案例分析、课堂讨论及课堂交流结合的方式,增强学生的感性认识,调动学生参与教学活动的积极性。本书内容全面、理论讲解细致、图文并茂、理论结合实践、紧接设计门类和设计专业市场需求、实践性强,对在校学生有很大的指导作用。本系列教材的编写还充分体现出对学生艺术设计思维能力培养和设计技能训练的重视,使学生在训练中提高,在思考中进步,在欣赏中成长,是一套集科学性、艺术性、实用性和欣赏性于一体的、特色鲜明的教材,对提升学生的艺术设计品位、设计思维能力、设计操作能力和设计表达能力大有益处。

本系列教材的图片都是通过精挑细选而来,能帮助学生更加形象直观地理解理论知识,这些精美的图片还具有较高的参考和收藏价值。本书可作为普通高等院校艺术与设计类专业的基础教材,还可以作为行业爱好者的自学辅导用书。

<div style="text-align:right">

文 健
2014年8月

</div>

前言

随着艺术设计及其教学的迅速发展，在我国高校艺术设计教学中，设计色彩已成为艺术设计专业一门十分重要的基础课程，旨在培养学生的色彩感知、色彩整合、色彩表现和色彩创造力，为以后的设计之路打下良好的基础。以往大多数教材，有两个明显倾向：第一，过于偏重于传统绘画中的色彩基础训练与教学，不利于基础教学与专业设计的衔接与转化；第二，注重色彩的构成关系，过于理性而忽略了学生对色彩的感知和表现力。

本书注重对各专业的兼容性、可持续性，以及色彩知识的严谨性、系统性、实践指导性，主要以绘画的方式训练学生对色彩感知、整合、表现与创造的能力。通过各章节间有序且合理的编排，在内容上环环相扣、循序渐进、由浅入深；在教学过程中引导学生体验色彩语言"具象—半具象—抽象"的创造性思维过程，培养色彩在设计中的运用能力。在学科关系上强化设计与色彩的相互关系，力求通过"以理论为基础、以训练为手段、以运用为目的"三个阶段的学习，让学生系统地去认识和寻找绘画写生与设计色彩之间的紧密联系，解决美术基础与艺术设计专业的过渡与衔接，让色彩与设计之间发挥无限循环、共进的效果。同时在各章节中引导学生从理论、实践、鉴赏三方面学习，将以往的感性认知上升为一个理性的高度，据此获得稳厚良好的专业基础素养，以便今后服务于专业领域中的设计实践活动。

本书图文并茂，收集了大量教师和学生的优秀作品，力图以易懂的方式，引领学习者轻松步入到专业理论学习中，并能在实操运用中得心应手。

本书在编写过程中得到了不少老师和朋友的大力支持，也参考了近年来出版的一些色彩方面的优秀教材、刊物，在此一并向这些原著者表示衷心的感谢！在此还要感谢四川师范大学美术学院的马蜻老师，重庆师范大学美术学院黄茹老师、张丹老师、江永亭老师、李英武老师的大力支持，以及其他为该书提供自己和学生作品图片的老师们，这些图片都是你们的心血和辛苦教学的结晶，在此无法一一提名感谢，谨向你们表示诚挚的谢意！教学实践离不开师生两方面的配合和努力，所以也要感谢重庆师范大学美术学院、四川师范大学视觉艺术学院、重庆大学艺术学院提供自己作品图片的同学们。此外，本书还有一些图片，由于种种原因没能署名作者，在此一并表示歉意和感谢！

最后还要感谢我们的家人，是他们在我们遇到困难时及时给予帮助，寄予我们精神上的支持。也特别将此书献给边绍英妈妈，是她长久地给予我们背后默默的支持，愿上帝赐福她！

本书是近几年我们在设计造型基础教学领域所做的探索性工作的体现和总结，一种教学体系的形成是一个长期、变化和发展的动态过程，探索的过程中难免有种种不足之处，同时也鉴于编者学识有限和时间上的仓促，书中难免出现一些纰漏，敬请各位专家同行、广大读者批评指正！

编 者
2014年8月

设计色彩

目录 Contents

第1章 设计色彩概述 ··········1
- 1.1 关于设计色彩 ··········2
- 1.2 设计色彩的发展 ··········3

第2章 设计色彩的基本原理 ··········5
- 2.1 光与色 ··········6
- 2.2 色彩的基本要素 ··········10
- 2.3 色彩心理 ··········13
- 2.4 色调 ··········35

第3章 设计色彩思维方式训练 ··········49
- 3.1 色彩分解 ··········50
- 3.2 色彩归纳的训练 ··········54
- 3.3 解构训练 ··········71

第4章 设计色彩语言训练 ··········77
- 4.1 装饰色彩表现 ··········78
- 4.2 意象色彩表现 ··········95
- 4.3 抽象色彩表现 ··········111

第5章 色彩在材料作品中的运用 …………………………………………………………129

- 5.1 材料的分类 …………………………………………………………………………130
- 5.2 材料的认识 …………………………………………………………………………131
- 5.3 色彩在材料作品中的运用 …………………………………………………………137
- 5.4 材料作品的色彩特征 ………………………………………………………………142
- 5.5 色彩与材料的作业设置及要求 ……………………………………………………148

参考文献 ……………………………………………………………………………………150

第1章

设计色彩概述

1.1 关于设计色彩

1.1.1 概述

设计色彩是在装饰色彩学、美术心理学、色彩构成学、写生色彩学和设计学等基本理论的基础上发展起来的,是一门探讨和利用色彩组合变化原理来发掘人的理性思维和创造性思维的专业课程,是帮助人们以正确的方式认识色彩、分析色彩、掌握色彩的规律和原理,并利用色彩功能的特性为设计目标服务,是在一种主观情态驱使下,有一定的观念想法,然后有目的地对色彩进行归纳、整理的过程。设计色彩包括对造型要素中各要素的重新组织和处理,以达到作者设想的效果。设计色彩是造型基础练习的一部分,针对这个部分的学习,不同的学者和教师都有不同的见解,可谓"仁者见仁,智者见智"。面对一个个不同个性的学生,多角度的理解也符合艺术教学的规律,其结果是塑造出不同个性的设计家。现代色彩学的科学理论是设计色彩的理论基础。

设计专业的色彩基础教学模式多种多样,各有侧重,难于规范统一,但又都有共同之道,即以自然色彩的认识和表现为依据,以主观色彩的表达和运用为目的。自然色彩的观察分析方法和认识规律是设计色彩的基本认知形式,是设计专业所需造型基础中关于色彩造型研究的基本思路。设计色彩是从自然中提炼,感悟中生发,精神内涵中发掘,从而超越色彩表象模仿,达到主动性的认识与创造,并把色彩基础训练有机地同专业设计联系起来。设计色彩的内在表现力来自于对自然色彩的成因及其变化规律的认识和把握,如光与色的有关理论、视觉心理理论等。同时,也基于色彩功能的理性分析与运用,过渡引申到第二自然色彩——物象的色彩解析与重组训练,直到设计专业的色彩意象、抽象表达训练,以期达到自由驾驭色彩的应用能力。本书意在循序渐进地帮助学生构建一套较为实用的色彩体系,并给予自由而宽泛的色彩语言选择来表达自身的审美情感和富于个性、创造性的设计思维空间,从而培养和提高学生的色彩素养与设计色彩的原创性审美能力。

1.1.2 设计色彩与绘画色彩

绘画色彩是以光照作用产生的色彩变化表现为主,对表现物体瞬间引起变化的色彩进行敏锐的捕捉,真实地再现自然物象。绘画者的科学认识与观察是表现绘画色彩的正确方式。所以,绘画色彩重在真实地表现客观自然物象及绘画者的情感表达,也因此绘画色彩是感性的、客观的、空间的、真实的。设计色彩是绘画色彩的发展和变化,是探讨和利用色彩组合变化的原理来发掘人的理性思维和创造性思维。设计色彩以绘画写生色彩为基础,根据设计专业的特点和要求,运用色彩归纳、概括、提炼等手段,表现物体之空间,它更注重和强调物象的形式美感及色彩的对比协调关系,培养设计者表现色彩的能力。当人的审美观念随着时代的发展而不断提高时,设计色彩也在随着时代而不断创新,并要符合时代性与环境、地域等不同的审美要求。同时强调以实用为前提,以大众接受为目的,其要求色彩效果明确、清晰、单纯。它不受光源色、环境色、固有色的影响,最大特点就是不满足于自然中客观变化的色彩,而要灵活地调配出比现实生活更理想的色彩,表现出更高境界的色彩。这就要求设计者有丰富的想象力和对色彩的控制能力,同时具备较高的个人审美艺术修养。设计色彩主要以表现平面、单纯、秩序的形式为主,在艺术设计中出现的形象,无论是二维形象还是三维形象,在构图上都处于平面状态;而物象色彩多采用单纯的颜色,使形象具有审美感染力和表现力,形成画面效果所具有的秩序感、韵律感、节奏感。设计者一般采用重复、渐变、放射、对比、统一等法则来体现这些形式,因此设计色彩是理性的、主观的、平面的。设计色彩在颜色选择上可以丰富多彩,也可以只选几个颜色,甚至用一种颜色来表现。设计色彩作品之所以打动人,不在于色彩是否强烈,而是在色彩的丰富变化上,即使用一种颜色通过黑、白、灰变化其明度或纯度,描绘出等级色组成的画面,也会使画面效果产生秩序感、节奏感。

总之,绘画色彩是将视觉中观察到的色彩通过绘画者的意图表达出来,而设计色彩则是将视觉中观察到的色彩经过有目的的筛选、梳理、提炼、变化体现出来。在与绘画色彩比较时不难发现,设计色彩

有其固有的语言表达方式：一方面要注重对客观物象的观察与表现，用科学的态度去认识自然光色的变化；另一方面，又要注重对客观物象的理性认识，强调个人的主观感受，不局限于三维空间的界定，在艺术风格上做到多元化、个性化。设计色彩是绘画写生色彩通往设计用色的桥梁，是以培养学生的设计思维及表现能力为主旨，是从事艺术设计的必经之路。

1.1.3　设计色彩的特点

作为专业性与针对性较强的设计色彩，其有如下的特点。

（1）实用性

以设计的实用性为前提，采用针对性较强的训练方法。值得注意的是，在色彩的使用上要讲究实用效率。设计色彩实用面广，不只应用于设计艺术，也可应用于整个造型艺术领域。

（2）审美性

美的色彩能给人带来视觉上的和谐、舒适、赏心悦目，能满足人的精神享受和文化艺术的发展要求。

（3）科学性

设计色彩的理论基础是建立在现代科学研究的成果之上的，特别是光学、化学、生理学、心理学、美学等与色彩有关的部分，是设计色彩基础理论的重要组成部分。

（4）创造性

未来的设计师只具备一般的表达能力、表现素质是不够的，还应该具备与众不同的思维能力，并且能用创造性的色彩语言来表达自己的意图。这是设计色彩训练的最终目的和主要特点。

1.2 设计色彩的发展

1.2.1　历史视角

远古时期，人类就从植物、矿物中提取色彩染料和色彩颜料来描绘生活或装饰自己的生活。例如，考古学家曾经从北京周口店龙骨上的原始人洞穴里发现红色的粉末（二氧化铁）和涂有红色的石珠、贝壳和兽牙的装饰品。我国自古以来，把青、赤、黄称为彩；把黑、白称为色，合称色彩。据记载，西汉时设有存放图画的画院，藏品色彩凝重绚丽；唐代壁画和嵌漆画色彩鲜艳明快，同时还出现了流光溢彩的黄、红、蓝、绿色的"唐三彩"釉陶；在宋代，绘画色彩的运用和感染力大为提高，色彩表现更丰富多样，更趋于写实，瓷器和陶器有了如月光釉和青花釉等美丽的新釉彩；到了元、明、清时期，色彩表现趋于成熟，应用也十分广泛，如绘画、建筑、染织、印刷、瓷器等方面；到了近现代，色彩的功能得以最大限度的发挥，色彩语言的表达形式和技法更加宽泛和多元化。

在西方，色彩的产生和应用最早可以追溯到1.5万年前。远古时期，原始人在山洞的穴壁上用木炭画出简略的动物图形或刻画一些生活、狩猎的场景。例如，在西班牙的阿尔塔米拉山洞穴壁上发现了1.5万年以前的野牛、长毛象等图画。画面用土红色、土黄色、黑褐色的用色方法，反映出原始人所采用的是非客观的平面化装饰手法，属于装饰艺术的范畴。古埃及时期，颜色多采用金黄色、土红色，画面多呈现温暖的金黄色调，色彩采取平面化的表达，造型上体现出几何化的装饰风格。古希腊、古罗马时期，色彩的运用以表现物象固有色为主，追求色块间的巧妙合理配合，画面色彩的韵律感和节奏感、和谐关系及色彩整体气氛的表达，追求色彩绚丽、透明，人物刻画真实、生动。中世纪时期，教堂建筑与装饰非常发达，彩色玻璃画和镶嵌画广泛用于教堂装饰中。这一时期的作品人物比例被拉长，色彩和明暗提炼到最简洁的程度，色彩成为一种抽象的精神符号。色彩运用采用高纯度色块强对比的方法，既鲜明又和谐，整个画面显现出强烈的装饰效果和艺术特征。文艺复兴时期，透视学、解剖学、色彩学、光学及其他科学得到了很大的发展，绘画开始注重明暗、光线、阴影、透视原理的运用，油画也在此时产生。绘画强调色彩的对比、色调的运用等，注重有限空间、平面空间的构成和空间逆转，画面效果生

动自然、层次丰富。17世纪，巴洛克艺术强调色彩壮丽、强烈、夸张、富有动感，风格雄健，多用于教会与宫廷装饰。18世纪，兴起了洛可可绘画，追求色彩艳丽、精致优雅，多用于宫廷装饰，与文艺复兴时期相比较，色彩鲜明，富有感染力，画面动感极强。19世纪，出现了两个重要流派——印象派和后印象派，开始了色彩的大革命。印象派绘画的色彩创新表现为用同时观察代替了连续观察，以冷暖关系代替了明暗关系，以散涂画法代替了古典绘画的平涂法，以外光的视觉真实性和表现力代替了室内光线的光影效果。修拉对色彩的研究，引起了后人认识色彩的深刻革命，使人们充分认识到色彩的视觉混合规律，为现在的色彩空间混合提供了历史的依据。后印象派画家塞尚、高更、梵高等通过对原色的对比，用强烈的色彩来表现个性，极大地推动了现代绘画和现代设计艺术的色彩理论及应用的发展。塞尚将色彩的组合构成发展到逻辑思维的阶段，利用色彩的内在调节性和连续性来形成某种"实质性"的东西，可以说是当今色彩构成的雏形。后印象派绘画的色彩强调色彩的表现性、象征性、装饰性，力求画面的坚实和永恒。色彩以主观抒情代替了客观写实，以主观色彩代替了客观色彩，以主观色彩结构、几何结构和体面结构代替了写实性的画面结构，拉开了现代绘画的序幕。20世纪，以马蒂斯为中心的野兽派，把着眼点放在色彩本身，以鲜明的红、黄、蓝、绿四色为基调，以强烈的笔触大胆地表现色彩。立体主义领导者毕加索、勃拉克，把黑、褐、灰、白等中间色调作为主要色彩，并不是表现眼睛所看到的色，而是通过色块与色块之间的组合来构成画面。后来的现代派画家们更是随心所欲地采用极端主义的色彩来表达各自的心声，热抽象绘画代表康定斯基更大胆地反叛了传统，色彩不再依附于任何具体的物象而存在，色彩独立于形而存在。而作为冷抽象的代表人物蒙德里安却只用三原色构成画面，探索色彩的抽象表现形式，达到一种色彩的心理平衡，以表现色彩的精神性。他们要么抑制色彩的转调，重新以主观的平衡来表现色彩关系，要么通过对物体的形色进行分解、重组、变异和抽象，来传达内在的精神体验和感受，并认为每种色相都有它自己的表现意义。这些观念，为设计色彩的主观意念表达提供了有价值的借鉴。

1.2.2 理论视角

对色彩理论问题的研究始于18世纪末，兴于19世纪。1810年龙格和歌德相继发表了色彩专著；1816年叔本华发表了《论视觉色彩》；1839年法国化学家谢弗勒尔出版了他的《论色彩的同时对比规律与物体固有色相互配合》，该书后来成为印象派绘画的依据；20世纪上半叶瑞士画家约翰内斯·伊顿著有《色彩艺术》。这些理论的研究，初步形成了色彩学的系统理论，也为当今设计色彩学的形成、运用和发展奠定了坚实的理论基础。

20世纪初，美国色彩学家孟塞尔以色彩三要素和红、黄、绿、蓝、紫心理五原色色相环为基础，再加上它们的中间色相橙、黄绿、蓝绿、蓝紫、红紫共十色相，之后又两两相调，形成了千变万化的色彩，再将这些千差万别的色彩作系统的分类和组织，创立了孟塞尔色立体。同时期德国诺贝尔奖获得者、色彩学家奥斯特瓦尔德创立了圆锥形的色立体，这一色彩体系不需要复杂的光学测定，为装饰配色提供了巨大的方便，为色彩名称的精确性及现代色彩的研究与应用做出了杰出的贡献。

随着社会经济与科学技术的发展、文化生活的日益丰富，人们在对物质生活需求的同时，更注重实用性与审美性相结合，从而使某些造型艺术以精神愉悦为主逐渐转向以审美为主，拓展了美术的应用领域。

当代的设计领域，作为造型基础的色彩，其应用范围越来越广。为了适应设计学科建设和发展的需要，通过长期的艺术实践，在科学的理论指导下色彩已开始与设计相结合，相互渗透，逐渐形成了一套较为系统和完整的设计色彩体系。这一体系在教学实践和实际运用中得到了一定的检验和肯定，确立了其在设计专业中的基础地位。

当然，今天在设计色彩具体教学的过程中，存在不同的看法和认识，这是正常的，因为设计色彩是一门发展中的学科，必须随着时代的发展而发展，并不断完善充实。

第2章

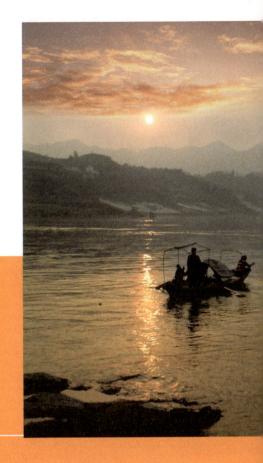

设计色彩的基本原理

2.1 光与色

《圣经·创世纪》开篇写道:"神说:'要有光',就有了光。……'天上要有光体,……并要发光在天空,普照在地上。'"上帝创造了光,光是色之母,色彩是光的产物,因此上帝也就创造了色彩。那么光是什么呢?现代科学解答了我们的疑问:光是一种电磁波。1676年,英国物理学家牛顿用三棱镜将白色太阳光分离成红、橙、黄、绿、蓝、紫六色光谱,在色彩学上将它们定为六种标准色。在电磁波的传播中,不同波长会产生不同的色彩,其中红色波长最长,为650～800纳米;绿色波长适中,为490～530纳米;紫色波长最短,为390～430纳米。波长度范围在400～700纳米的光,是人眼所能看到的可见光。另外,小于380毫微米的是X射线、紫外线、放射性的R射线和宇宙线;大于780纳米的是红外线、电波等,为不可见光,只有通过仪器才观测得到。不可见光对研究色彩意义不大,色彩学的研究是对光的研究在这里只对可见光进行研究。从以上可以看出,不同波长的可见光在人的眼睛里产生不同的色相感觉,每种色相都可以指明它的波长,因此色相本质上就是一定波长的光波运动。那么从这个角度定义,所谓色彩,也就是光通过物象的反射,作用于人的视觉和大脑的某种感觉。

牛顿对光与色的研究,让我们从科学的角度对色彩的产生找到了理论依据。物象本身没有色彩,只有在光的照射下才呈现出不同的色彩。物体的色彩是由物体本身对光的吸收、反射作用决定。例如红色苹果呈红色,是因为苹果表面的分子结构反射了波长为650～800纳米的光,吸收了其他所有波长的光。当物体被白色太阳光照射,如果这种光被物体几乎全吸收,则该物体呈黑色;反之,如果这种光几乎被物体全反射,则该物体呈白色。灰色则是物体对每种光都有部分反射与吸收的结果。

人们眼中所看到的色彩,是大脑对物体反射光的反映,这一感觉过程中必需满足四个要素:光、物体、眼睛和大脑,缺一不可。色彩是以物理学为基础,同时涉及生理学和心理学的相关范畴。"光——这个世界的第一个现象,通过色彩向我们展示了世界的精神和活生生的灵魂。"

2.1.1 光的类型

光,以其呈现的方式,可分为光源光、反射光和透射光。

光源是指自身能发光,并照耀其他事物的物体。光源光,又可分为自然光(主要指日光,图2-1)和人造光(如灯光、烛光、火光等,图2-2～图2-4)。其中,日光是我们在色彩学中研究的主要对象。

当光源光遭遇物体后,就变成了间接呈现的反射光。由于光源光通常比较强烈,它总是照亮其他更为广泛的物体。同时,由于光源光直射双眼有损视力,一般会躲避直视它,所以反射光便成为进入眼睛的主要光线类型(图2-5)。

透射光,是指光源光穿过透明或半透明物体时产生的一种比较柔和、朦胧的光线(图2-6)。

光源光决定着对象进入视觉的色效果,反射光和透射光都依赖光源光存在。

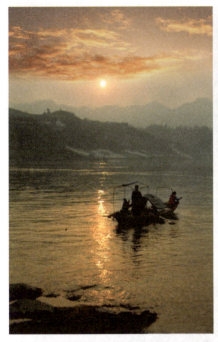
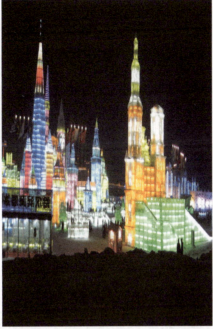

图2-1 《嘉陵夕照》 日光　　巫大军摄　图2-2 《哈尔滨夜景》 灯光　　巫大军摄　图2-3 《致青春》 烛光　　　　杨艳摄

图2-4 《帕拉帕—D卫星》 火光　边绍伟摄　图2-5 《两江自语》 反射光　　巫大军摄　图2-6 《排列》 透射光（透明）　朱林摄

2.1.2　色的外延

　　色包括两大类：无彩色和有彩色。
　　无彩色包括黑色、白色，以及由黑白二色调和生成的各种层次的灰色。无彩色只有明度属性，即它的变化，只有明度对比产生的变化（图2-7）。

当物体表面吸收了所有色光，视觉就将其感知为黑色；当物体表面反射了所有色光，视觉就告诉我们那是白色。同理，正灰色是物体表面吸收和反射的色光均等时视觉感知的结果。

图2-7 《因为他们不晓得》 无彩色　　　　　　　　　　　　　　　　　　　　　　　　巫大军作品

有彩色是除无彩色之外的所有颜色，它通常被默认为色彩研究的主要对象。除了具备无彩色所依存的明度属性，有彩色还兼具色彩的另外两大属性：色相和纯度。这让有彩色的变化和对比更加丰富起来。

对于有彩色来说，它依赖着无彩色，共同组成了一个完整的色彩体系，二者不可分割；至于无彩色本身，却并不依赖于有彩色而独立存在着。

2.1.3 物体与色

我们所感知的物体，其颜色取决于光源、物体对光的反射和吸收能力、周围的环境色。

首先，物体的表面具有一种对光源色吸收或反射的选择性，我们看到的颜色，实际上只是被物体反射回来的部分，叫物体色。其次，物体色随光源的颜色和强度而变化。另外，当环境色发生变化时，物体的相邻局部也会因受其影响而发生变化。

2.1.4 色的混合

两种或两种以上的颜色混合在一起，会形成一种新的颜色，这个过程叫色的混合，它主要有如下三种形式。

1. 加法混合

加法混合，即色光在混合之后，明度总是高于其中任一单独色光的现象（图2-8）。

图2-8 色光三原色的加法混合

2. 减法混合

颜料混合或彩色透明物叠加后，呈现出明度变低的现象，叫减法混合（图2-9）。

3. 中性混合

中性混合是介于加法混合与减法混合之间的混合方法，中性混合后的色彩明度相当于各色明度相加后的平均值。中性混合主要有两种类型：旋转混合和并置混合。

旋转混合是通过快速转动多色圆盘，将其中的各个单色混合的方式，如高速转动的多彩四叶风车。

并置混合又叫空间混合，它是把许多细碎的小色块或小色点并列放在一起，当视点与之保持足够的远端距离时，视觉自然产生的一种混合方法（图2-10）。与旋转混合相对，这是一种静态的混合方式。以修拉为代表的点彩画派，就是运用了这一色彩混合原理。

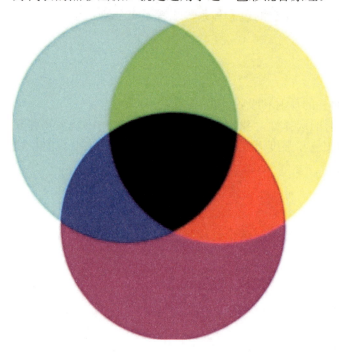

图2-9 颜料三原色的减法混合

图2-10 色彩的并置混合　　　　　　　　　　柯茂言

2.1.5　光与色作业设置

① 思考色彩是如何产生的？
② 思考什么是色的混合？它有几种形式？

2.2　色彩的基本要素

大自然中，色彩虽然变化无穷，丰富多彩，但依然有其规律可寻。色彩的规律，都涵盖在三大要素（也称色彩的三属性）之中，即色相、明度和纯度。

2.2.1　色相

色相就是色彩的本来相貌，是色彩间互相区别时最为鲜明的特质，是有彩色赖以存留的基础。我们总是把各种色相的名字分别称为：紫红、桔红、淡绿、湖蓝等（图2-12）。不同波长的光给人不同的色彩感受，即具有不同的色相。波长相同，色相相同；波长不同，色相不同。在可见光中，波长越长的色光，越容易被人们感知。所有颜色中，波长最长的是红色，所以十字路口的停车指示灯、汽车的刹车尾灯等，包括其他具有警示作用的标识，都被设计成醒目的大红色；波长最短的是蓝紫色。两个原色两两相加产生出橙、绿、紫，称为间色（图2-10）。

有三种色相是任何色彩都无法调出的，它们分别是：品红、黄、蓝，这就是我们所说的"三原色"（图2-9）。每两个三原色两两相调生成的颜色称为"间色"，即橙色、绿色、紫色（图2-9）。每种间色与另一个原色调和生成的颜色叫"复色"。复色的范围非常广阔，呈现出的色彩也十分丰富和漂亮，它能使我们的表达更趋细腻和贴切，所以也是最常用到的一类颜色。

当根据自己需要，把不同的原色、间色和复色进行不同种类和比例的调和时，就会得到无穷层次的不同色相（图2-11）。

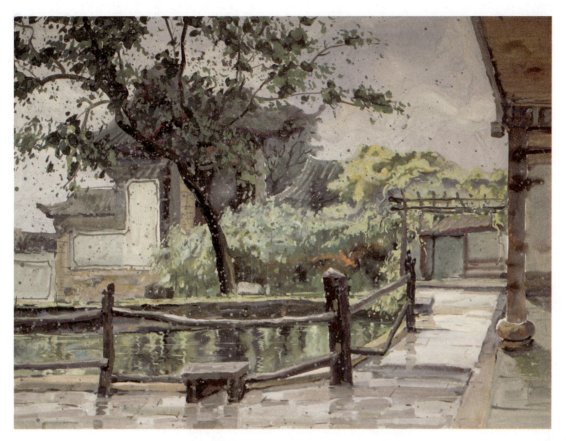

图2-11 《雨中即景》水粉画 全开纸本　　　　　　　　　　　　　　　　　　　　　　巫大军

将太阳光谱中的红、橙、黄、绿、蓝、蓝紫及其互相间的一个过渡色对接成圆，就形成了十二色相环、二十四色相环、三十六色相环等。色相环均以此法类推而形成（图2-12）。

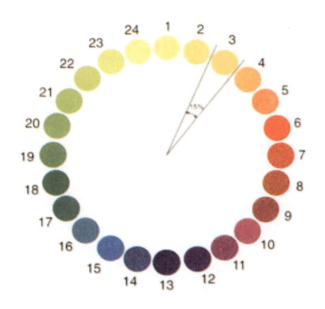

图2-12 24色相环及色相的15度角关系

2.2.2 明度

明度是指色彩的明暗或深浅程度。一般色彩的明度变化有两种情况：一是不同色相的色彩明度变化，如黄色明度高，紫色明度低，红、绿色明度属中等（图2-13），但有一点要注意不同色相中是可以找到相同明度色彩的；二是同一色相加不同比例的黑色、白色调配后产生不同明度的变化，如美国色彩学家孟赛尔，在他的孟赛尔色立体中，将中心轴划分为黑、白、灰11个明度等级，其中白为10级，黑为0级，中间明暗不同的灰色分为9级，若同一色相与这些不同灰色相调会产生出丰富的色彩（图2-14）。这是色彩明度中的重要内容，也是有彩色和无彩色唯一共有的属性，它不依赖于其余属性而独立存在着。例如，中国水墨画、黑白影像、色彩素描等，其黑白灰的明度关系已足够实现画面的完整性和达成独立造型的目的（图2-15）。因此，明度关系是否恰当，是衡量色彩搭配是否协调的最根本标准。它是色彩与生俱来的特性之一，只要有色彩，就一定有明度。

图2-13 不同色相具有不同明度　　图2-14 同一色相具有不同明度　曾卫东摄　图2-15 《荷》　　　　　　　郝丽

2.2.3 纯度

纯度是指色彩的纯净程度，也称饱和度、鲜艳度、彩度。纯净程度越高，色彩越纯；反之，色彩纯度就低（图2-16、图2-17）。无彩色的纯度为零。各种色彩的纯度都不同，按孟赛尔的说法是：颜料中红色纯度最高，黄、橙、紫也属高的，蓝、绿最低，绿色的纯度只有红色一半左右。每一种色相混合前的色彩纯度是最高的，只要加入任何一种色彩纯度都要降低。任何一个色彩混入黑、白、灰，对比色、补色越多，纯度降低得也越多。明度总是和纯度相联系的。例如红色，当它加入白色后，虽仍然具有红色的色彩特征，但它的纯度降低，明度提高，成了粉红色；当它加入黑色时，不但纯度降低，明度也降低，成了暗红色。补色并置，能增加彼此色彩的纯度，也导致色彩的明度对比最强，如黄和紫并置时，黄的更黄、更亮，紫的更紫、更暗。纯度与明度一样，有等级差，纯色混入灰色后按等级分段可分为高纯度、中纯度、低纯度。纯度对比时，在视觉上相隔四等级的刺激相当于明度一等级的刺激，所以纯度作用于视觉的感受不如明度那么强烈。

纯度体现着各种色相的不同内在格调，它让色彩具有更加完整的个性和意趣，恰如其分地增强我们的情感表达能力，令表现更加准确，让作品更具内在魅力。此外，纯度还具有协调画面的视觉功能。

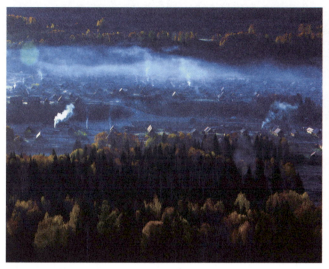
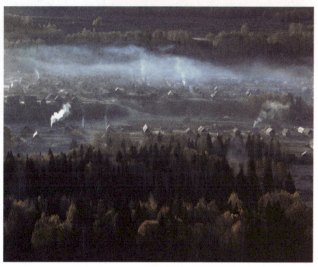

图2-16 较高纯度的画面　　　　　　　　　　　　曾卫东摄　图2-17 较低纯度的画面　　　　　　　　　　　　曾卫东摄

综上所述，色彩三要素具有相互依存不可分割的紧密关系，欠缺其中任何一种要素，都会影响到整体关联的表达效果：如果没有明度对比，色相和纯度都将毫无用武之地，无法展现其自身的精彩风貌，甚至被自然消解；如果离开色相，有彩色就丧失了生存的基础，哪里还有纯度可言；如果忽略纯度，色彩就没有了含蓄或张扬的分寸，而当明度适中时，色彩的纯度将达到最高值。

2.2.4　色彩基本要素作业设置

① 思考色彩基本要素有几个？每个的具体含义。
② 思考色彩基本要素间的关系。

2.3　色彩心理

2.3.1　色彩的联想

色彩的联想可分为具体的联想和抽象的联想。

1. 具体的联想

红色：让人联想到血、火、太阳等。
橙色：联想到柑橘、灯光、秋叶等。
黄色：联想到光、柠檬、迎春花等。
绿色：联想到草地、树苗、禾苗等。
蓝色：联想到天空、水等。
紫色：联想到丁香花、葡萄、茄子等。
黑色：联想到夜晚、墨、炭等。
白色：联想到白云、白糖、面粉、雪等。
灰色：联想到乌云、草木灰、树皮等。

2. 抽象的联想

红色：让人联想到热血、危险、活力等。
橙色：联想到温暖、欢喜、嫉妒等。

黄色：联想到光明、希望、快活、平凡等。
绿色：联想到和平、安全、生长、新鲜等。
蓝色：联想到平静、悠久、理智、深远等。
紫色：联想到优雅、高贵、庄重、神秘等。
黑色：联想到严肃、刚健、恐怖、死亡等。
白色：联想到纯洁、神圣、清净、光明等。
灰色：联想到平凡、失意、谦逊等。

2.3.2 色彩的象征

色彩情感的进一步升华，在于它能深刻地表达人的观念和信仰，这就是色彩象征的意义。

1. 红色

红色的纯度高，注目性高，刺激作用大，人们称之为"火与血"的色彩，能增高血压，加速血液循环，对于人的心理产生巨大的鼓舞作用。

红色的心理特性：热情、活泼、引人注目、热闹、艳丽、令人疲劳、幸福、吉祥、革命、公正、喜洋洋等（图2-18），同时也给人以恐怖的心理感受（图2-19）。

红色加白（明清色）的心理特性：圆满、健康、温和、愉快、甜蜜、优美等，同时也给人以幼稚、娇柔的心理感受（图2-20）。

图2-18 雪莱·切布拉设计　　图2-19 DEO.R 个人原画　　图2-20 电影《甜姐儿》

红色加黑（暗清色）：给人以枯萎、固执、孤僻、憔悴、烦恼、不安、独断的心理感受（图2-21）。
红色加灰（浊色）：给人以烦闷、哀伤、忧郁、阴森、寂寞的心理感受（图2-22）。

图2-21 《幻二》水粉画　　　　　　　　巫大军　图2-22 《幻四》水粉画　　　　　　　　巫大军

2. 橙色

橙色的刺激作用虽然没有红色大,但它的视认性与注目性也很高,既有红色的热情又有黄色的光明,具有活泼的性格,是人们普遍喜爱的色彩。

橙色的心理特性:火焰、光明、温暖、华丽、甜蜜、喜欢、兴奋、冲动、力量充沛、引起人们的食欲等。同时也给人以暴躁、嫉妒、疑惑、悲伤的心理感受(图2-23)。

橙色加白(明清色)的心理特性:给人以细嫩、温馨、暖和、柔润、细心、轻巧、慈祥的心理感受(图2-24)。

图2-23 学生作品　　　　　　　　杨艳指导　图2-24 周启凤时装画作品

橙色加黑（暗清色）：给人以沉着、安定、茶香、古香古色、情深、老朽、悲观、拘谨的心理感受（图2-25）。

橙色加灰（浊色）：给人以沙滩、故土、灰心的心理感受（图2-26）。

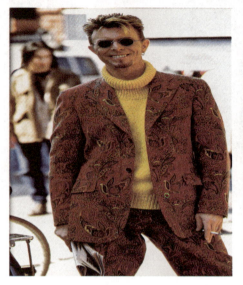
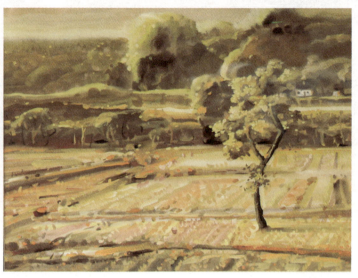

图2-25　凯文·梅热（KEVIN MAZUR）　　　　图2-26　《开发中的风景》纸本　　　　　　　　　　巫大军

3. 黄色

黄色是最为光亮的色彩，在有彩色的纯色中明度最高，给人以光明、迅速、活泼、轻快的感觉。它的明视度很高，注目性也高，比较温和。

黄色的心理特性：明朗、快活、自信、希望、高贵、贵重、进取向上、德高望重、富于心计、警惕、注意、猜疑等（图2-27）。

黄色加白（明清色）的心理特性：给人以单薄、娇嫩、可爱、幼稚、不高尚、无诚意等心理感受（图2-28）。

图2-27　《珍爱绿色·珍爱生命》　　　　巫大军　　图2-28　周启凤时装画作品

黄色加黑（暗清色）：给人以没希望、多变、贫穷、粗俗、秘密等心理感受（图2-29）。
黄色加灰（浊色）：给人以不健康、没精神、低贱、肮脏、陈旧的心理感受（图2-30）。

图2-29 DEO.R 个人原画

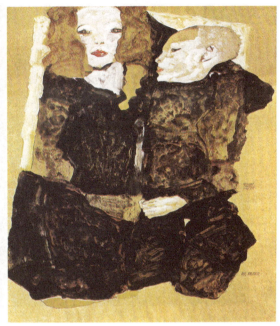

图2-30《兄妹两人》　　　　　　　　　　埃贡·席勒

4. 黄绿色

黄绿色是黄色和绿色的中间色，由于在日常生活中黄绿色并不突出，所以易被人们所忽视，有很多色彩心理的研究把黄绿与绿色合并。

黄绿色的心理特性：幼芽、新鲜、春天、清香、纯真、无邪、活力、含蓄、新生、有朝气、欣欣向荣、生命、无知、未成熟等（图2-31）。

黄绿色加白（明清色）的心理特性：给人以嫩苗、清脆、爽口、芳香、明快的心理感受（图2-32）。

图2-31《喀纳斯河水草》　　　　　曾卫东摄

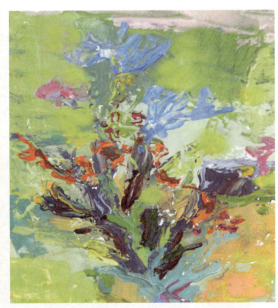

图2-32 学生作品　　　　　　　马蜻指导

黄绿色加黑（暗清色）：给人以泡菜、酸菜、忧愁、委屈的心理感受（图2-33）。
黄绿色加灰（浊色）：给人以不新鲜、温湿、俗气、迷惑、泄气的心理感受（图2-34）。

图2-33 《生机》　　　　　　　　　　　　　　曾卫东摄　图2-34 《云》　　　　　　　　　　　　　　王子奇

5. 绿色

绿色为植物的色彩，明视度不高，刺激性不大，对生理作用和心理作用都极为温和，因此人们对绿色的嗜好范围很大，给人以宁静、休息、精神不易疲劳的感觉。

绿色的心理特性：草木、新鲜、平静、安逸、安心、安慰、和平、有安全感、可靠、信任、公平、理智、理想、纯朴、平凡等。

绿色加白（明清色）的心理特性：给人以爽快、清淡、宁静、舒畅、轻浮的心理感受。

绿色加黑（暗清色）：给人以安稳、自私、沉默、刻苦的心理感受（图2-35）。

绿色加灰（浊色）：给人以湿气、倒霉、腐朽、不放心的心理感受（图2-36）。

图2-35 《野花》　　　　　　　　　　　　　　邓上东　图2-36 学生作品　　　　　　　　　　　　　　马蜻指导

6. 蓝绿色

蓝绿色的明视度及注目性基本与绿色相同,只是比绿色显得更冷静、凉湿,给人的心理感受与绿色差不多。

蓝绿色加白(明清色)的心理特性:给人以淡漠、高洁、秀气等心理感受。

蓝绿色加黑(暗清色):给人以顽强、冷硬、阴湿、庄严的心理感受(图2-37)。

蓝绿色加灰(浊色):给人以灰心、衰退、腐败的心理感受(图2-38)。

图2-37 学生作品　　　　　　　　马蜻指导　图2-38 学生作品　　　　　　　　马蜻指导

7. 蓝色

蓝色的视认性及注目性都不太高,但在自然界和天空、海洋均为蓝色,所占面积相当大,蓝色给人冷静、智慧、深远的感觉。

蓝色的心理特性:天空、水面、太空、寒冷、遥远、无限、永恒、透明、沉静、理智、高深、冷酷、沉思、简朴、忧郁、无聊等。

蓝色加白(明清色)的心理特性:给人以清淡、聪明、伶俐、高雅、轻柔的心理感受。

蓝色加黑(暗清色):给人以奥秘、沉重、大风浪、悲观、幽深、孤僻的心理感受(图2-39)。

图2-39 《小幅油画NO.40》　　　　　　　　　　王子奇

蓝色加灰（浊色）的心理特性：给人以粗俗、可怜、笨拙、压力、贫困、沮丧的心理感受（图2-40）。

图2-40（a）《小幅油画NO.51》粗俗、可怜、笨拙 王子奇　　图2-40（b）《小幅油画NO.52》贫困、沮丧　　　王子奇

8. 蓝紫色

蓝紫色与黄色的刺激相反,是明度很低的色彩,所以纯度效果显不出力量,注目性较差,明视度必须靠背景的衬托,给人以收缩、后退的感觉。

蓝紫色的心理特性:深远、崇高、珍贵、凄凉、残酷、秘密、神奇、恐惧、幽灵、鬼祟、阴险、地狱、孤独、严厉、粗莽、凶猛、幻觉等(图2-41)。

蓝紫色加白(明清色)的心理特性:给人以迷惑、妖媚、幻梦、幽静、无情、离别、谦让的心理感受(图2-42)。

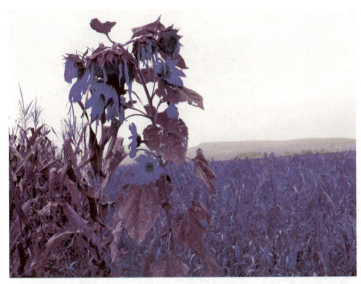

图2-41《向日葵》　　　　　　　　　　　　巫大军摄　图2-42《冰》　　　　　　　　　　　　杨艳摄

蓝紫色加黑(暗清色):给人以寒夜、固执、阴森、邪恶、狠毒、千古等心理感受(图2-43)。

蓝紫色加灰(浊色):给人以麻烦、讨厌、不幸、老成、消沉、自卑的心理感受(图2-44)。

图2-43 学生作品　　　　　　　　　　　　马蜻指导　图2-44 学生作品　　　　　　　　　　　　马蜻指导

9. 紫色

紫色因与夜空、阴影相联系，所以富有神秘感。紫色易引起心理上的不安和忧郁，但紫色又给人以高贵、庄严之感，所以妇女对紫色的嗜好性很高。

紫色的心理特性：朝霞、紫云、紫气、舞厅、咖啡、优美、优雅、高贵、娇媚、温柔、昂贵、自傲、美梦、虚幻、魅力、虔诚等（图2-45）。

紫色加白（明清色）的心理特性：给人以女性化、清雅、含蓄、清秀、娇气、羞涩的心理感受（图2-46）。

 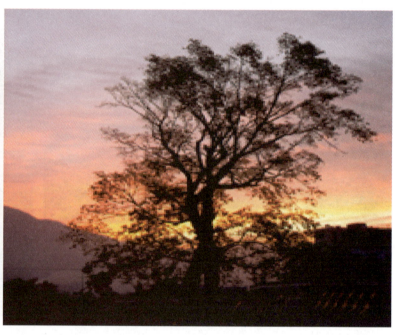

图2-45 《盛开》　　　　曾卫东摄　图2-46《春日朝霞》　　　　　　　　　　　　边绍伟摄

紫色加黑（暗清色）的心理特性：给人以虚伪、渴望、失去信心的心理感受（图2-47）。

紫色加灰（浊色）的心理特性：给人以腐烂、厌弃、衰老、回忆、忏悔、矛盾、枯朽的心理感受（图2-48）。

图2-47 学生作品　　　　　　　　　　　黄茹指导　图2-48 学生作品　　　　　　　马蜻指导

10. 紫红色

紫红色指紫味的红色，视认性和注目性及冷暖程度介于红色和紫色之间。此色的嗜好率很高，据说对忧郁症、低血压的人有治疗作用。

紫红色的心理特性：温暖、热情、浪漫、娇艳、华贵、富丽堂皇、甜蜜、开放、大胆、享受等。

紫红色加白（明清色）的心理特性：给人以温雅、轻浮、秀气、细嫩、柔情、美丽、美梦、喜欢、甜美的心理感受。

紫红色加黑（暗清色）的心理特性：给人以野性的、有毒的、灾祸、自私的心理感受（图2-49）。

图2-49 《时间在继续之一》 布面油画　　　　　　　　　　　　　　　　　　　　　　　　马蜻

紫红色加灰（浊色）的心理特性：给人以灰心、嫉恨、堕落、不新鲜、忧虑的心理感受。

11. 黑色

黑色为全色相，也是没有纯度的色，与白色相比给人以温暖的感觉。黑色在人的心理上是一个很特殊的色，它本身无刺激性，但是与其他色配合能增加刺激。黑色是消极色，所以单独时嗜好率低，可是与其他色彩配合均能取得很好的效果。

黑色的心理特性：黑夜、丧事、葬仪、黑暗、罪恶、坚硬、沉默、绝望、悲哀、严肃、死亡、恐怖、刚正、铁面无私、忠义、粗莽等（图2-50）。

图2-50（a）《抱狗的男孩》黑暗、罪恶　　李方雪　　图2-50（b）《沉·浮1》绝望、悲哀、死亡　　　　　　　李方雪

12. 白色

白色为不含纯度的色，除因明度高而感觉寒冷外，基本为中性色，明视度及注目性都相当高。由于白色为全色相，能满足视觉的生理要求，与其他色彩混合均能取得很好的效果。

白色的心理特性：洁白、明快、清白、纯粹、真理、朴素、神圣、正义感、光明、白皮书、失败等。

13. 灰色

灰色为全色相，也是没有纯度的中性色，完全是一种被动性的色。由于视觉最适应为中性灰色，所以灰色是最为值得重视的色。它的视认性、注目性都单独使用，但灰色很顺从，与其他色彩配合可取得很好的效果。

灰色的心理特性：阴天、灰尘、阴影、烟幕、乌云、浓雾、灰心、平凡、无聊、模棱两可、消极、无主见、谦虚、颓丧、暧昧、死气沉沉、随便、顺从、中庸等（图2-51）。

图2-51《小幅油画NO.45》颓丧、暧昧、死气沉沉、随便、顺从、中庸　　　　　　　　　　　　　　　王子奇

2.3.3　色彩的通感

通感，是视觉、听觉、味觉、触觉等纯感性的知觉在某种特定的情态中互相联通共感的现象，属于人类的高级心理体验范畴。当这些感觉融汇贯通后，以色彩的专门语言运用到我们相关的设计作品中，就会更有影响力、感染力和亲和力。

1. 色觉与味觉

色觉与味觉的联系，是依据我们品尝食物后的经验，对它们味道与颜色下意识对应关联并归类而形成的。味觉与色彩的关系，在设计中常常会用到。

一般来说，明度与纯度适中的黄绿色因被联想为不成熟的水果而带有酸、涩并微苦感；明黄色让我们想到蛋糕一类的食物，所有具有香甜感；橙色跟香橙有关，有酸甜感；红色与辣椒相关，有辛辣感；粉色系与糖果的联想相关，有甜蜜感；蓝色与海水或化学制剂相关，有苦咸感；紫色跟葡萄等水果相关，有甘甜感；黑褐色与中药、咖啡、浓茶相关，带有苦味；白色跟牛奶、豆浆等相关，有香浓感等（图2-52～2-57）。

图2-52 甜VS酸

图2-53 甜VS酸

图2-54 甜VS苦

图2-55 酸VS辣

图2-56 辣VS酸

图2-57 甜VS苦

2. 色觉与听觉

色觉与听觉的关联虽然显得更加抽象，但它们之间具有千丝万缕的感受联系。历史上，物理学家、心理学家、绘画大师们都曾研究过色彩与韵律之间的相通感觉，有数据支撑，也有实践中的经验之谈。总的说来，明度和纯度高的色彩，类似于音乐中的高音；反之，明度和纯度低的色彩，则与低沉浑厚的音符相类似（图2-58）。

当用心听完一段音乐或歌曲，一定就会产生一种心情：小试牛刀看看我们在通感方面的色彩应用能力（图2-59）。

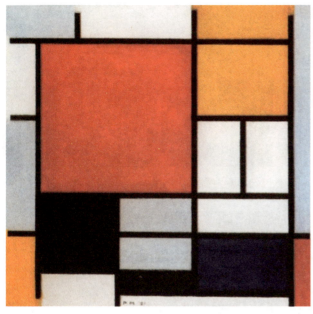
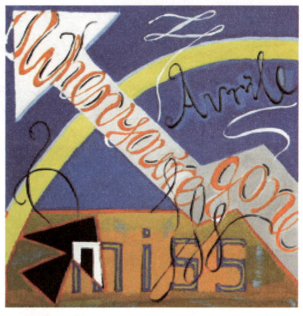

图2-58 如交响乐般肃穆的作品　　蒙德里安　　图2-59 歌曲《when your gone》的色构通感练习　　蔡昕彤

3. 色觉与其他感觉

色觉除了与味觉和听觉具有通感的特性，它与人类的其他知觉同样存在着通感的心理效应。例如"色彩+肌理"与触觉的关联，色彩与情绪的关联，色彩与生命状态的关联，色彩与天气的关联，色彩与四季的关联，色彩与个性品格的关联等。实际上，外延继续扩大——万事万物之间都存在着勿庸置疑的相互关联（图2-60～图2-67）。

图2-60 轻松VS紧张　　　　　　　　　　　　　图2-61 绽放VS枯萎

图2-62 晴朗VS阴霾　　　　　　　　　　　　　图2-63 生机蓬勃的春VS枯黄萧瑟的秋

图2-64 充满希望的春VS火热欢腾的夏

图2-65 寒凉枯索的冬VS花草茂盛的春

图2-66 萌芽的初春VS丰收的晚秋

图2-67 意趣寒槁的隆冬

4. 色彩通感的作业设置及要求

（1）作业设置

用色彩的不同组合方式，完成色觉与味觉、色觉与听觉、色觉与其他感觉的三组作业，比较和体会各组色彩的联通共感。

（2）作业要求

每组由12 cm×12 cm四张作业构成。作业中不需出现具体形象，表现手法不限。

2.3.4 色彩的情感

色彩能使人产生各种感情，这种感情取决于人的主观性质，其中虽有不少个人的因素，可是一般共同的东西还是很多的。当设计用色时，应该以给人以怎样的感情效果为目标。

1. 色彩的冷暖感

色彩本身并无冷暖的温度差别，是视觉色彩引起人们对冷暖感觉的联想。

（1）冷色

人们见到蓝色、蓝紫、蓝绿等色后，很容易联想到天空、冰雪、海洋等，产生寒冷、理智、平静等感觉（图2-68）。

（2）暖色

人们见到红、红橙、橙、黄橙、红紫等色后，马上会联想到太阳、火焰、热血等，产生温暖、热烈、危险等感觉（图2-69）。

色彩的冷暖感觉不仅表现在固定的色相上，而且在比较中还会显示其相对的倾向性。例如同样表现天空的霞光，用玫红画朝霞那种清新而偏冷的色彩，感觉很恰当，而描绘晚霞则需要暖感强的大红了。但如与橙色对比，前面两色又都加强了寒冷感的倾向。

图2-68 寒冷、沉静、理智、忧郁的蓝 曾卫东摄

图2-69 《凤凰印象NO.2》温暖、热烈 巫大军摄

（3）中性色

绿色和紫色是中性色。黄色、蓝、蓝绿等色，使人联想到草、树等植物，产生青春、生命、和平等感觉；紫、蓝紫等色使人联想到钻石、水晶等稀贵物品，产生高贵、神秘等感觉。至于黄色，一般被认为是暖色，因为它使人联想起阳光、光明等，但也有人视它为中性色。当然，同属黄色相，柠檬黄显然偏冷，而中黄则感觉偏暖。

2. 色彩的轻重感

决定色彩轻重感觉的主要因素是明度。明度高的色彩使人联想到白云、棉花、羊毛等，产生轻柔、上升、飘浮、灵活等感觉；明度低的色彩使人联想到钢铁、大理石等物品，产生沉重、稳定、降落等感觉。其次是纯度，在同明度、同色相条件下，纯度高的感觉轻，纯度低的感觉重（图2-70）。从色相方面，暖色红、橙、黄给人感觉轻，冷色蓝、蓝绿、蓝紫给人感觉重。

图2-70　同明度、同色相、桔红色　左轻右重

3. 色彩的软硬感

其感觉主要也来自色彩的明度，但与纯度亦有一定的关系。明度越高感觉越软，明度越低感觉越硬（图2-71），明度高、纯度低的色彩有柔软感，中纯度的色也呈柔软感，因为它们易使人联想起骆驼、狐狸、猫、狗等动物的皮毛，还有毛呢、绒织物等。高纯度和低纯度的色彩都呈硬感，如果它们明度又低则硬感更明显（图2-72）。同一明度、纯度、暖色软，冷色硬（图2-73、图2-74）。色相与色彩的软、硬感几乎无关。

图2-71（a）《银色雨季NO.3》布面油画　**明度高、软**　江永亭　　图2-71（b）《荒原遗梦》布面丙烯　**明度低、硬**　江永亭

图2-72（a）高纯度、硬　　　　　　　　莱热　　图2-72（b）《荷》低纯度、硬　　　　　　　黄茹

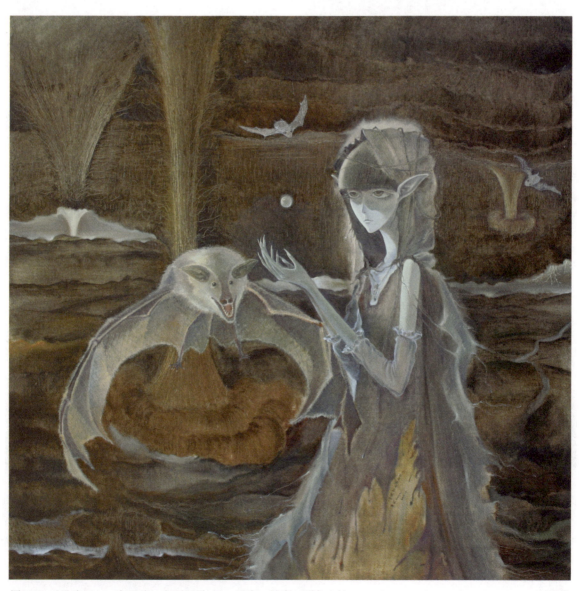

图2-73 《寻魂记——夜明珠》布面丙稀 同一明度、纯度、暖色、软　　　　　　　　黄茹

图2-74 《根》 同一明度、纯度、冷色、硬　　　　黄茹

4. 色彩的空间感

色彩的前、后感觉实际上是视错觉的一种现象，一般暖色、纯色、高明度色、强烈对比色、大面积色、集中色等有前进的感觉；相反，冷色、浊色、低明度色、弱对比色、小面积色、分散色等有后退的感觉（图2-75）。

图2-75 《作品1号》　　　　　　　　　　　　　　　　　　　　　　　　　　　　　席茜

5. 色彩的胀缩感

由于色彩有前后的感觉，因而暖色、高明度色等有扩大、膨胀、突出的感觉；而冷色、低明度色等则有窄小、收缩、隐退的感觉（图2-76）。

图2-76（a）暖色、高明度、膨胀　　　周勇　　图2-76（b）冷色、中明度、收缩　　　周勇

6. 色彩的华丽、质朴感

色彩的三要素对华丽及质朴感都有影响。

从色相方面看，暖色给人的感觉华丽，而冷色给人的感觉朴素（图2-77）。从明度、纯度方面看，明度高、纯度高的色彩给人感觉华丽，明度低、纯度低的色彩给人感觉朴素。

丰富、强度对比的色彩感觉华丽、辉煌（图2-78（a）），单纯、弱对比的色彩感觉质朴、古雅（图2-78（b））。但无论何种色彩，如果带上光泽，都能获得华丽的效果。

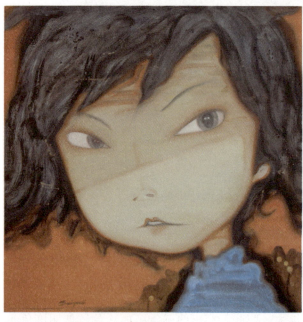

图2-77（a）《惊视5》布面油画　　　　　　隋跃莉

图2-77（b）《惊视2》冷色朴素　　　　　　隋跃莉

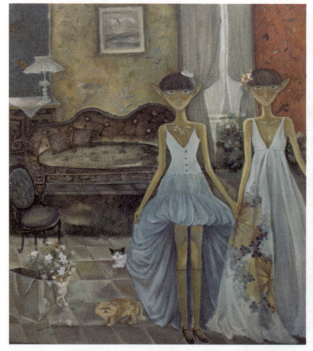

图2-78（a）《白纱窗》纯度强对比、华丽　　黄茹

图2-78（b）《相思藤满屋》纯度弱对比、朴素　　黄茹

7. 色彩的积极感和消极感

影响感情最大的是色相,其次是纯度,最后是明度。蓝、蓝绿、蓝紫等纯度低、高明度的冷色给人以沉着、安静、消极之感;红、橙、黄等高纯度、高明度的暖色给人以兴奋、跳跃的积极之感(图2-79、图2-80)。绿和紫为中性色,没有这种感觉。

图2-79 《银色年华·醉都》 蓝、蓝紫、纯度低、高明度、冷色、消极　　　　　　江永亭

图2-80 《惊视1》 红、橙、高纯度、高明度、暖色、积极　　　　隋跃莉

8. 色彩情感的作业设置及要求

(1)作业设置

用摄影的方式表现,可选择拍摄自己生活的城市、学校的角落或自然、人物、植物、静物等,拍摄成六组不同色彩感觉的图片,进行色彩轻重感,软硬感,空间感,胀缩感,华丽、质朴感,积极和消极感的比较和体会。

(2)作业要求

每张摄影作品打印成7寸大小的彩色照片。

2.4 色 调

2.4.1 色调结构关系

色调是指画面形成的总体色彩倾向。面积比例是决定色调的主要因素之一,画面的主要色块面积越大,色调倾向感越强。要想形成富有色彩魅力的色调,除面积比例因素外,还需考虑色块与色块之间的有效组织与搭配,如色彩的对比与调和、色彩各要素等关系。色调在一幅作品的色彩关系中起着统领画

面色彩的作用，可以明确传达出某种情调气氛和情感表达。例如一幅绿色调的画，可以传达出生命、青春的情感（图2-81）。

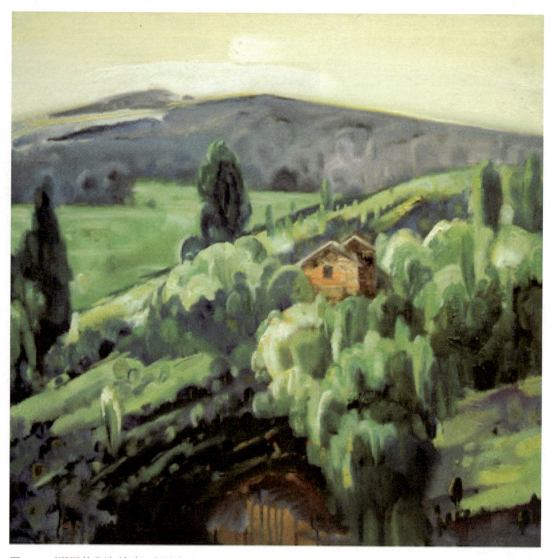

图2-81 《潮湿的盆地·转晴》布面油画　　　　　　　　　　　　　　　　　　巫大军

结构是指色块与色块有效地组织在一起，相互产生作用，即结构关系。但凡优秀的色彩作品，不管是绘画还是设计，作品里都隐藏着内在的色彩秩序。局部色块与整体色块、局部色块与局部色块，都会形成色彩关系，这些色彩关系便是画面的色彩结构。

影响色调结构关系的，主要有六种关系：色相关系、纯度关系、冷暖关系、明度关系、面积关系、位置关系。"色相关系"是色调中最重要的关系，是色彩独有的；"纯度关系"和"冷暖关系"也是色彩独有的关系，是重要的对比关系。

1. 色相关系

可以将约翰·伊顿的12色相环，按远近间隔划分为五种色调。

（1）同类色调

12色轮中相距60°以内的色彩相配产生的色调，是色相的弱对比色调。这种色调给人以单纯、柔和之感，也易产生单调平淡感，要么加大纯度、明度对比，改变其单调平淡感，要么有意保存单纯、柔和之感（图2-82）。

（2）邻近色调

12色轮中相距90°以内的色彩相配产生的色调，即色轮中相隔二色的两色相配，是色相的弱对比。这种色调给人以温和、含蓄、平凡之感，这种色调属于古典式和谐，既调和又有一定对比（图2-83）。

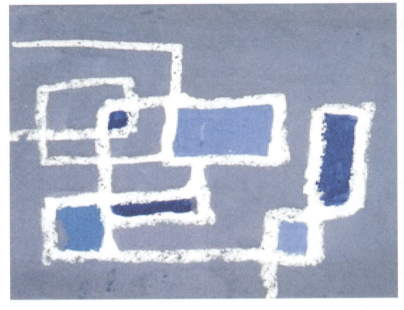

图2-82 学生作品 蓝紫、蓝　　　　　　　　　　　　杨艳指导　图2-83 《丝瓜》 黄、绿　　　　　　　邓上东

（3）对比色调

12色轮中相距120°以内的色彩相配产生的色调，即色轮中相隔三色的两色相配，是色相的中对比色调，具有冷暖对比。这种色调给人以沉着、优雅之感，具有色彩感强的特点（图2-84）。

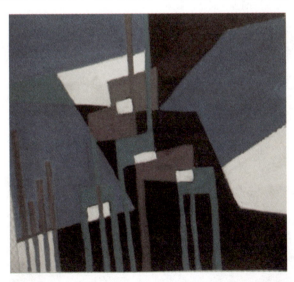

图2-84 学生作品　蓝、紫红　　　　　　杨艳指导

（4）准互补色调

12色轮中相距150°以内的色彩相配产生的色调，即色轮中相隔四色的两色相配，是色相的较强对比色调，具有冷暖对比。这种色调给人以响亮、绚丽之感，具有色彩感强的特点。印象派画家莫奈常用该色调。

（5）互补色调

12色轮中相距180°的色彩相配产生的色调，即色轮中相隔五色的两色相配，是色相的强对比色调。这种色调给人以强烈、艳丽、刺激之感，具有色彩感最强的特点。表现派画家常用该色调。该色调较难把

握，运用不好会造成火气、生硬的缺点。

同类色调与邻近色调对比弱，色彩感也较弱，而互补色调色彩感又过强，所以色彩大师们常常爱用对比色调和准互补色调，既有色彩感又不刺激，具有令人愉快的色彩美感。

在进行作品色调设计时，要以色相关系作为决定性因素来确定色调，先确定主色相，再根据其他的纯度关系、冷暖关系、明度关系来搭配其他色相，反复推敲，达到色彩间较佳的搭配效果。

2. 纯度关系

纯度关系既可体现在不同色相的对比中，又可体现在单一色相不同纯度的对比中。纯度高的色彩比例越大，则色调的纯度越高，反之则越小。可以根据色立体中色彩离中轴的远近距离，将纯度划分为三种色调。

（1）纯色调

在色立体中以离无彩轴远的一段高纯度色为主，构成高纯度色调，也叫纯色调。画面给人以活泼、热闹、积极、华丽、强烈、刺激之感，具有易见度高、惹人注目、色相感极强的特点，长时间观看易视觉疲劳（图2-85）。

（2）灰色调

在色立体中以处于中间部分一段的中纯度色为主，构成中纯度色调，也叫灰色调。画面给人以优雅、含蓄、沉着之感（图2-86）。一般来说，画面中应谨慎而少量的用纯色，用多了会让人感到头晕目眩而不安，画面中纯色面积越大，低纯度色的面积也应相应扩大，起到稳定纯色的作用。不管是绘画或是设计作品中，都应以软性色（灰性色、亮色）为主，少量用硬色（纯色、重色）。灰性色，也即有色彩倾向的各种灰色，它微妙、高雅、沉着、不艳不浊，内涵丰富，是一个广阔的色彩区域。灰性色运用得好坏是衡量一个艺术家色彩水平高低的标志。约翰•伊顿在《色彩艺术》一书中写出了调灰色的四种方法：一是加白，成灰性白（如玫瑰红加白）；二是加黑（如玫瑰红加黑）；三是纯色加灰色（如玫瑰红加上红或玫瑰红加纯灰）；四是加补色（如黄加紫）。

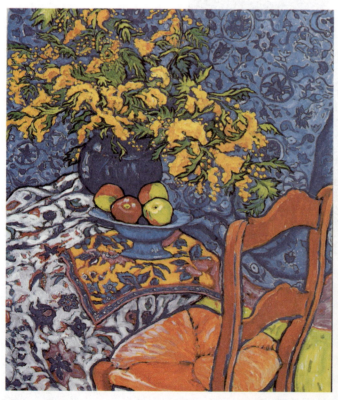

图2-85 《速写》　　　　　　　　埃莉娜•内古诺尔斯　图2-86 灰色调　　　　　　　　　　王子奇

（3）浊色调

在色立体中以接近无彩轴的一段低纯度色为主，构成低纯度色调，也叫浊色调。画面给人以朴素、凝重、忧郁、沉闷之感（图2-87），处理不好会让画面产生污浊、乏力、消极的感觉。

纯度对比强的色调，具有醒目、刺激、强烈的特点（图2-88）；纯度中对比的色调，具有优雅、温和、沉静的特点（图2-89）；纯度弱对比的色调具有柔和、含糊、乏力的特点（图2-90）。

图2-87 《进入城市》　　　　　　　　　　　　马靖

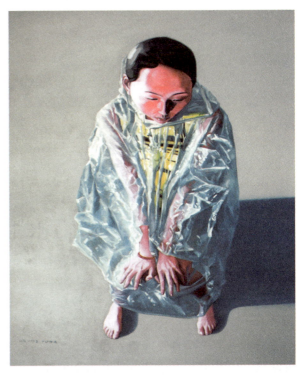

图2-88 《塑料时代之五》 蓝绿、红　　　　娄国强

图2-89 学生作品 纯度中对比　　　　黄茹指导

图2-90 纯度弱对比　　　　　　　　　　　王子奇

3. 明度关系

人眼对明度变化的敏感程度大于纯度变化，在色彩的属性中明度关系最为强烈。明度关系的变化可以是同色相的明暗变化，也可是不同色相的明暗变化。奥斯特瓦尔德认为没有绝对的黑与白，他将黑到白分为9个明度变化级别，将靠近黑的1～3级称为低明度基调，4～6级为中明度基调，靠近白的7～9级为高明度基调。一幅作品中，明度在1～3级的色彩占主要画面（高明度色彩在画面面积上占70%左右），称为低调；明度在4～6级的色彩占主要画面（中明度色彩在画面面积上占70%左右），称为中调；明度在7～9级的色彩占主要画面（低明度色彩在画面面积上占70%左右），称为高调。一般将明度差在5级以上的色彩组合称之为长调，为明度的强对比；明度差在3级以内的色彩组合称之为短调，为明度的弱对比；明度差在3~5级的色彩组合称之为中调，为明度的中对比。

将高调与长调、中调、短调分别组合，可得到高长调、高中调、高短调：高长调给人以明快、活泼、积极、清晰之感；高中调给人以明亮、辉煌、愉快之感；高短调给人以淡雅、温柔、柔弱之感。

将中调与长调、中调、短调分别组合，可得到中长调、中中调、中短调：中长调给人以明朗、有力、稳健之感；中中调给人以模糊、神秘、丰厚、饱满之感；中短调给人以含蓄、朦胧、模糊、暧昧之感。

将低调与长调、中调、短调分别组合，可得到低长调、低中调、低短调：低长调给人以深沉、强硬、庄严之感；低中调给人以朴素、厚重、沉默、内向、保守之感；低短调给人以压抑、忧郁、迟钝之感。

4. 冷暖关系

物理学上认为，物质的温度是能量的动态现象，冷暖是有无热能的状态。动态大、波长长的色彩称为暖色（红、橙、黄），而动态小、波长短的色彩称为冷色（蓝绿、蓝、蓝紫）。可见，从物理学的角度看出色彩的冷暖与光波长短有关。从生理、心理及条件反射的角度看，色彩冷暖感觉是指人的触觉对外界温度高低的反应，如站在火红的篝火旁我们感到温暖；置身于蓝白色的雪地上，我们会感到寒冷。经过长期外界的条件反射积累和印象经验，视觉变成了触觉的先导，当人眼一看到红、橙、黄等色就感觉温暖；看到蓝绿、蓝、蓝紫时感觉到冷。从色彩本身功能看，红、橙、黄能使观者血压升高，心跳加快产生热的感觉；蓝绿、蓝、蓝紫能使人血压降低，心跳减慢产生冷的感觉。综合以上可以看出，色彩冷暖感觉是由物理、色彩本身、生理、心理等综合性因素决定的。

根据孟塞尔色相环的十个主要色相由冷极蓝到暖极橙划分的六个冷暖区中，蓝为冷极是最冷色，蓝紫、蓝绿是冷色，绿、紫是中性微冷色，红紫、黄绿是中性微暖色，红、黄是暖色，橙为暖极是最暖色。另外，土黄、赭色、熟褐、金、银等也属中性色。但在实际运用中，色彩的冷暖感觉不是绝对的而是相对的，色相与色相间的联系与比较，才是决定色彩冷暖的重要依据。例如一块紫色，在蓝调子的作品里偏暖（图2-91），在暖调子的作品里却偏冷（图2-92）。又如大红比深红、玫瑰红暖，相对桔红、朱红要冷。因此，不管是绘画或是设计在运用色彩时，都要特别注重色彩冷暖是相对的这一特性。

图2-91 蓝紫色　　　　　　　　　　　　　　　　　　　　赵德瀛　图2-92 蓝紫色　　　　　　　　　　　　　　　　　　　　赵德瀛

5. 面积关系

面积关系是指画面中各个色块所占画面的大小比例关系。

色彩表现力度是由它的纯度、明度和面积共同决定的。歌德把色彩三原色及其补色的明度拟定为一个简单的数字比例：黄∶橙∶红∶紫∶蓝∶绿=9∶8∶6∶3∶4∶6。从数字比可以看出，红色、绿色的明度大体相当，橙色是蓝色的两倍，黄色是紫色的三倍。因此在运用时，在纯度不变的情况下，只要红色和绿色面积相当就能保持这对补色视觉平衡；蓝色面积是橙色两倍时就能平衡；紫色面积是黄色三倍时就能平衡。但这只是色彩视觉上的量感平衡比例，运用这种比例关系常常会产生针锋相对、主次不分、互不相让、刺激的画面效果。所以要想使画面色彩产生既对比又和谐的效果，基本原则应是"大调和小对比"。一般来说，决定画面色调的主干色可占7/10面积，主干色辅色占1/10面积，对比色占1/10面积，对比色辅色占1/10面积。例如一幅蓝色调的作品，主干蓝色占7/10面积，主干色辅色蓝紫色占1/10面积，对比色红色占1/10面积，对比色辅色橙色占1/10面积（图2-93～2-95）。

其他明度关系、纯度关系、色相关系也应遵循这一原则。

图2-93 学生作品　　马蜻指导　图2-94 《爆炸•1》　　　　　　　　　　邱翠　图2-95 学生作品　　　　黄茹指导

6. 位置关系

位置关系是指色块与色块间的位置关系，主要有三种关系：接邻、隔邻、远邻。接邻是指两个色块直接连接。隔邻是指两个色块间间隔另一色块（图2-98）。远邻是指两个色块相距较远。接邻关系，使得色块彼此间相互映衬，如明暗两色接邻，亮色更亮暗色更暗（图2-96）；纯浊两色接邻，纯色更纯浊色更浊（图2-97）；互补色两色接邻，两色都更艳（图2-98）。纯度相同的两补色接邻，由于刺激过于强烈，常常采用两种方法进行调和：一是在两补色间间隔黑、白、灰、金、银色块，让两补色形成隔邻关系；二是降低其中一块色的纯度，形成一纯一浊的补色对比关系，产生良好的画面效果。还有一种接邻关系，就是小块无彩色被大块纯色包围，无彩色呈显补色味，如蓝底白花，白花显出橙色味。远邻关系有两种：一种是两个相同色块遥遥呼应（图2-99）；另一种是两互补色块遥相对比（图2-100）。

图2-96 明暗接邻 学生作品　　　　马蜻指导　　图2-97 纯浊接邻 学生作品　　　　马蜻指导

图2-98 隔邻：红、黄；互补色接邻：红、绿　　　　巫雨阳

图2-99 同色远邻 三块亮蓝色　　　　　　　　　　巫雨阳　　图2-100 补色远邻 蓝紫、黄 学生作品　　　　　　　　　　马蜻指导

2.4.2 色调结构原则

色调结构原则，从总体上讲主要包括整体性和关系性两大原则。

1. 整体性原则

整体性原则是指一个由多种成分按一定规律构成的结构，并有秩序地组成完整的系统。在结构整体中各元素有规则的有机联系，性质已不同于其单独存在或在其他结构中，整体大于部分之和。对于一件艺术作品，首先应从整体把握，再由整体到局部。因此，画面的色调就统领了整个作品的色彩整体构思、布局和组织。整体性原则包括：比例原则、对比调和原则。

（1）比例原则

古希腊毕达哥拉斯学派认为美存在"适当的比例"，柏拉图认为形式美的本质是比例、秩序、和谐。在古典艺术作品中，色调常采用基色占9/10面积、对比色（包括辅色）占1/10面积的结构，构成典雅静穆、沉着庄重的和谐色调；而在现代艺术作品中，色调则常采用基色占7/10的面积，对比色（包括辅色）占3/10面积的结构，增大了对比色的比例，从而构成欢乐活泼、绚丽多彩的和谐色调，这些可以从现代大师米罗、高更、马蒂斯、博纳尔等的作品中都可看到（图2-101、图2-102）。如今的绘画作品大都运用此比例。

设计色彩

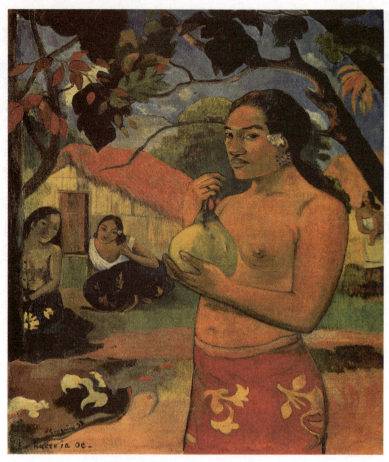

图2-101 《埃亚·芭埃莱·伊亚·奥埃（前往）》　　　　　　　　高更
（基色土红等暖色共占画面7/10的面积，对比色绿色、对比色辅色共占画面3/10的面积）

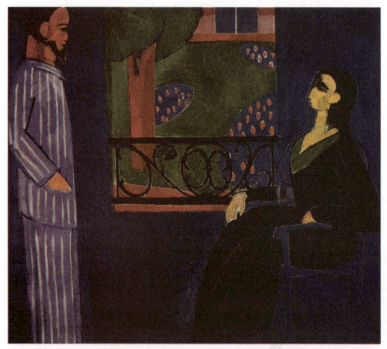

图2-102 《交谈》　　　　　　　　马蒂斯
（基色蓝色占画面7/10的面积，对比色暗橙色占画面3/10的面积）

（2）对比调和原则

形式美的总规律是多样与统一。对比讲的是多样性，调和讲的是统一性。

色彩对比是指两种及以上的色彩组合在一起，用空间或时间关系比较有明显的差别，它们的相互关系就称为色彩对比。这种相互关系中的任何一个色块，总是随着周围其他色块的影响而发生改变，没有固定不变的绝对品质，色彩组合在一块，通过对比显示色彩的作用，在对比中才能产生美感。在艺术作品中，缺少对比，画面就会显出单调乏味、软弱无力、萎靡衰败之感，不会有生命的活力，不能激动人心。色彩调和是指把两种或两种以上的色彩有秩序、有规律地组合在一起，形成和谐统一的色调关系，达到视觉上的和谐和心理上的平衡。色彩调和有两层含义：一是指画面中某种色彩占绝对的优势，对比色居于从属地位（图2-103）；二是指在相互对立的色彩中寻找"共同点"，使二者冲突得到缓和，重新获得新的平衡（图2-104）。在艺术作品中，缺少调和只有对比，画面就会过分生硬、刺激乖张、躁动不安。因此我们应遵循"大统一小对比"的法则。

图2-103 《满目皆绿》　　　　埃莉娜·内古诺尔斯　图2-104《无论如何》　　　　　　　埃莉娜·内古诺尔斯
（该画中绿色占画面绝对的优势）

2. 关系性原则

艺术作品中局部与整体、局部与局部之间会产生不同的关系。当各种因素构成了良好的关系，作品就可能是成功的。在整体结构中，任何局部因素的变化都会引起其他成分的变化。阿恩海姆指出："任何两种东西的遭遇（或对立）都会使双方改变或变形。它还可以反过来证明，当把一幅画中的某一部分同其他部分分离开来时，这一部分会变得面目全非，而当我们把它重新置入原来的背景时，它又会恢复原貌。"在艺术作品中各元素相互影响、相互依赖、相互制约，形成紧密的结构关系，要使作品构成一个有机整体，就要处理好各种各样的形式关系。我们这里主要讲色调结构的关系性原则，它包括：均衡原则、主次原则、节奏原则、呼应原则。

（1）均衡原则

均衡原则主要指色调视觉重量感的平衡，以画面中心为支点，左右、上下或对角线显示色块的强弱、轻重、大小等重量相当的色彩配置关系，表现出相对稳定的视觉生理和心理感受。这种形式既有丰富、多变、自由、活泼等特点，又有良好的平衡状态（图2-105）。

图2-105（a）学生作品　　　　　　　　黄茹指导　图2-105（b）学生作品　　　　　　　　黄茹指导

（以上两幅画，所用的色彩大体相同，但各自的中心点却处在不同的位置，左边一幅中心点处于画面中心偏左的位置，右边一幅中心点在右下角，但由于各自画面色块的强弱、轻重、大小等色彩关系配置得当，让人感觉到在视觉生理和心理上都是平衡的，同时画面呈现出丰富、多变、自由、活泼的画面效果。）

（2）主次原则

画面色彩应有主次之分，要分清主色、基色、辅色（图2-106）。画面主色一般是指色调基色的对比色、对比色辅色，面积虽小，但却是画面的色彩中心，是画面色彩的高潮处，与整个色调形成对比，对画面起主导作用。主色可与主体物重合，也可不重合。基色即色调基色，是画面的整体色彩面貌。在画面中占的面积大，构成画面的色调，它们起烘托主色的作用。辅色指画面中辅助性、调节性色块，虽不起主要作用，但却能丰富画面色彩感。主色相当于花，基色、辅色相当于叶的作用，花虽美但还是要绿叶衬的。

（3）节奏原则

节奏原则是指通过色彩的反复、聚散、重叠、转换等变化、回旋方式，形成有韵律的美感。带有运动和时间的特征，是秩序性形式美的一种。节奏原则有以下三种表现形式。

① 重复性节奏。就是通过色彩的形状、面积、疏密、色相、明度、纯度等要素中的一种或几种组成的单位形态，在画面中连续多次出现，形成有秩序的节奏。这种色彩节奏体现了秩序性美感，如同音乐曲调中按强、中强、弱、中弱的节奏起伏排列音符，画面色彩也要在这样的节奏变化中，才能形成美感（图2-107）。

图2-106 《当未来成为往事》布面油画 2003　　　　马蜻

（该画用色主次分明，主色是蓝色，基色是褐紫灰色，辅色是橙褐色，基色和辅色对主色起到很好的衬托作用。）

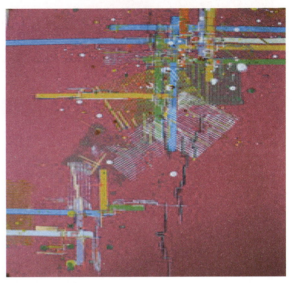

图2-107 学生作品　　　　　　　　　　　　黄茹指导

（画面通过多个条长条形色块的交错支撑起画面，相同宽度不同长度的蓝色、黄色、绿色、白色长条在画面中相互交叠多次出现，疏密有致，与大小不一的白色圆点和不同宽窄的密集黄线、绿线、白线，在色彩上交相呼应，形态上有强、中强、弱的节奏起伏变化。）

② 渐变性节奏。就是将画面中不同的色块按某种渐进顺序推移排列，包括色相、明度、纯度、冷暖、补色、形状、面积、疏密、综合等多种渐变形式。如从红到绿的色相变化，可以是红→橙红→橙黄→黄→黄绿→绿（图2-108）；色彩明度变化，可以是黑、灰、白或白、灰、黑的顺序变化；纯度变化，可以是高、中、低或低、中、高的顺序排列，形成逐渐而有序的渐变的和谐关系。

③ 多元性节奏。就是画面色彩按多种简单重复性节奏关系组合而成，也可称为较复杂的韵律性节奏。色彩变化非常丰富，色彩运动感很强，可组成波澜起伏的动感画面（图2-109）。

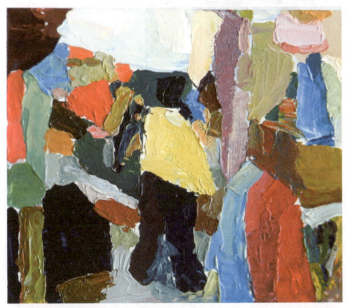

图2-108 学生作品　　　　　　　　　　　　马蜻指导

（暖色是整个画面色调的对比色，对画面起着重要的作用，以色相渐变为主，从橙→大红→玫瑰红→紫红呈环形变化，丰富了画面色彩高潮的层次。）

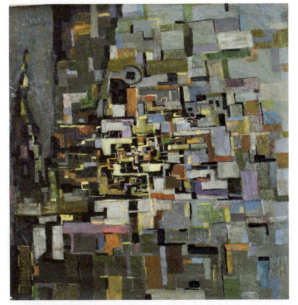

图2-109 学生作品　　　　　　　　　　　　黄茹指导

（画面中形成黄→橙→红→绿→蓝→紫色的色相、明度、纯度变化；形成长方形大小、宽窄，点与线对比的形态变化；是一种较为复杂的韵律性节奏，画面色彩丰富、运动感强。）

（4）呼应原则

画面上的每种色块总是处在相互影响和互动的状态下，任何色块都不应孤立存在，也不会只出现一次，处在相关平面、空间的不同位置的色彩，常常采用重复使用、相互照应的手法，形成同一色块或类似色块间的呼应关系，彼此联系，使色彩成为一个有机整体（图2-110）。

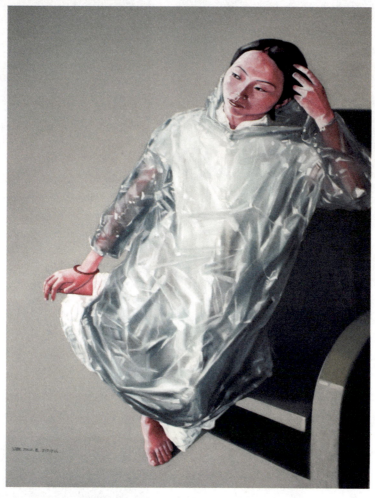

图2-110 《塑料时代之六》纯度强对比　　　　娄国强

2.4.3 色调训练的作业设置及要求

1. 作业设置

① 题材选择风景、人物或静物皆可，运用色调的结构原则，作同类、邻近、对比、准互补、互补色调训练各一幅，16开。

② 题材选择风景、人物或静物皆可，运用色调的结构原则，作纯色调、灰色调、浊色调各一幅，16开。

③ 题材选择风景、人物或静物皆可，运用色调的结构原则，作高长调、高中调、高短调各一幅，16开。

④ 题材选择风景、人物或静物皆可，运用色调的结构原则，作中长调、中中调、中短调各一幅，16开。

⑤ 题材选择风景、人物或静物皆可，运用色调的结构原则，作低长调、低中调、低短调各一幅，16开。

2. 作业要求

以上所有作业，表现手法、工具、材料不限。

第3章

设计色彩思维方式训练

3.1 色彩分解

色彩分解又叫"点彩",在色彩学上被称作颜色空间混合的构成方式。就是把原来由色光混合的物体颜色进行分解,然后以小色点或小色块的形式并置在画面上,使之在人的视网膜中混合成新的颜色与物体形象。

色彩分解主张在调色板上不做或少做颜料混合,而在画布上将原色排列或交错放置在一起,使每一笔颜色都保留本来的色相,之后让观者的眼睛进行视觉混合,获得一种新的色彩感受。以画一棵绿色的树为例,树给人的整体感觉是绿色的,但细看会发现大片绿色里又有丰富、微妙的色彩变化,有的地方是偏黄,有的地方偏蓝,有的地方偏亮,有的地方偏暗等,要再现这棵绿色的树,需要认真观察,仔细比较,并依靠敏锐的色彩感觉调出符合画面需要的色彩来再现它。而采用色彩分解的画法去表现这棵树,就要将调色这个环节直接在画面上完成,即将调色所需的纯色,如绿色、黄色、蓝色等直接以小色点笔触往画面上摆,不经过在调色板上的颜色调和。要再现偏黄的绿色,可以用纯绿色小色点适当地加纯黄小色点;要再现偏蓝的绿色,则可以用纯绿色小色点适当地加点纯小蓝色点;偏暗的绿色可以再加点纯紫色小色点。修拉、希涅克、雷诺阿等画家用小笔触或小色点这种色彩并置法,使画面色彩表现生动而丰富,形式感很强,设计意味也浓(图3-1)。

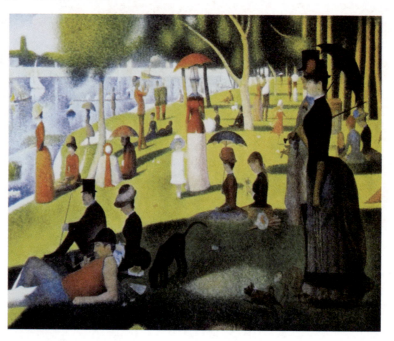

图3-1 《大碗岛的下午》　　　　　　　　　　　　　　修拉

3.1.1 色彩分解形式

光影的表现不重要,色彩之间的和谐是主旨。通过并列的色点、色线、色块,在眼睛里形成对比色的变化,使色彩达到最大可能的光亮,让画面成为一个纯净的、闪动的、变幻的缤纷世界;通过补色及其相互增强变化的"同时对比",使画面内容和形式像乐曲;通过元素的正确分布,准确的计算,按照变化与统一、均衡与节奏等规律,塑造变化无穷的画面色调。

1. 圆点形

圆点是传统的点彩画法,它利用密集的小圆点重复点画,使色彩交相辉映,产生斑斓的效果。同时,小圆点画出的物体轮廓与背景相交融,能产生厚实感(图3-2～图3-4)。

图3-2　圆点形　　　　　　　　胡冰颖　图3-3　圆点形　　　　　　　　任娅　图3-4　圆点形　　　　　　　　付雪梅

2. 碎石形

模仿碎石形状进行点画，这种形式可追溯到欧洲早期色彩的碎石拼贴镶嵌画。使用这种形式作画时，把笔斜画，就会产生类似三角形的碎石状。三角形便于拼凑而不呆板，比较容易掌握（图3-5、图3-6）。

图3-5　碎石形　　　　　　　　左航　　　图3-6　碎石形　　　　　　　　邓上东

3. 方块形

方块形笔法如同马赛克瓷砖，一块一块工整地排列，所画物体都在这些方块的笔触之中所体现。方块笔触大小比较一致，笔与笔之间不容易留出底色，横线与竖线轮廓非常平整，但在画圆弧形的轮廓时就会出现齿状，也另有一番滋味（图3-7～图3-9）。

图3-7　方块形　　　　　　　　杨艳　图3-8　方块形　　　　　　　　王景文　图3-9　学生作品　　　　　　　　韦爽真指导

4. 条状形

把笔触工整成一条条，用来拼凑画面色彩。条状可长可短，可横可竖，适用于画面全部是横线或竖线组合（图3-10）。

5. 编织形

把整齐均匀、长短相同的条状横竖笔触工整地组合，达到如同编织般的理性构成，具有设计效果般的形式美感。这种画法必须胸有成竹、按部就班，从一个局部开始逐渐扩展，按笔触填满画面，作品则即告完成（图3-11、图3-12）。

6. 钩状形

钩状形是指每一笔触都带勾状，来自印象派的散摆画法，像落叶那样飘动，用笔快落快起，运笔比较自由，笔与笔之间容易衔接，自然地露出底色，使色产生透明感（图3-13）。

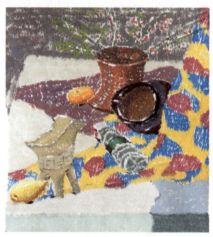

图3-10 条状形　　将四洋　　图3-11 编织形　　王焕能

图3-12 编织形　　邓上东　　图3-13 钩状形　　曾琳琳

7. 曲折形

曲折形有两种表现方法：一是硬式如楼梯，可称梯形；二是软式，如波浪，可称波形。这种表现形式是条状的变体，物体的形状都隐藏在这些曲折形的条状色彩组合之中，画面动感较强，并有光感效应。但要注意"曲"线不要过长，曲"折"不宜过多，否则难以表达物体形状。

3.1.2 色彩分解训练

1. 把握画面的整体色调

用色要有整体意识，要根据画面色彩的大关系来选择配色。色彩分解并不是说色彩越丰富越好，局部用色要服从整体主色调的需求，在主色调整体色调协调的基础上追求丰富、对比效果。主色调整体色调如同音乐中的主旋律，能产生整体和谐效果，在画面其他各色块面积中占绝对优势。但要注意一点，若以绿色为主色调，画面可以不出现绿色，而是以黄、蓝色点并置；若以橙色为主色调，可用黄色、红色点并置，由观者的视觉进行混合，产生绿色或橙色的画面效果，这就是是色彩分解的一大特点。

2. 色彩调和

色彩分解的表现手法，大量运用不同色相的色彩，对比强烈，不易调和。因此，要达到色彩调和的目的，就必须以纯色为主、灰色为辅的调和方法。主要通过控制不同色彩的使用量和在画面中所占面积来获得调和，即就是让构成画面主色调的色彩占支配地位，其他色彩占从属地位。

3. 强调体积感

体积感，就是通过色彩转变来认识物体体面明暗变化的一种方式，在这里被给予了高度重视。这与素描造型中向体面推移相联系，即在体面明暗变化中加入色度，使色度成了体积感、光感的渐变决定因素，但不追求远近、前后的空间变化，弱化质感的表现，弱化笔触厚薄的表现，更多地追求运笔形式及笔触排列的工整美。

4. 利用色块分割来经营画面结构

色彩分解的表现手法，往往采用小色点或短色线等来描绘客观对象，手法较单一。然而色彩很丰富，如果处理不好，容易使所有色彩都混合在一起，各形象难以区分。因此，可以利用不同的色块分割来经营画面结构，如画风景画，就要以天空、云彩、房屋、树林、地面等大色块来区分，同时注意在区分每个色块的色彩倾向时，色块间的轮廓都要用色度反差来映衬，这样才能够把画面色度的节奏感衬托出来。

5. 理性驾驭整体

色彩分解的表现手法，较其他表现手法更具理性，可以不讲求真实感、空间感、质感，但需要进行计算，比如各种纯色在画面中所占比例、各色块的形状、位置与分布都需要进行理性分析思考和精细安排，同时适当带入夸张和主观因素都是可以的。

3.1.3 色彩分解的作业设置及要求

1. 作业设置

选取静物或风景，按照色彩分解原理，运用2～3种分解形式来表现。

2. 作业要求

完成色彩分解2～3幅，画幅大小4开。

3.2 色彩归纳的训练

色彩分解的表现，追求色彩的释放、丰富、绚丽，是求多；色彩归纳的表现，追求色彩简约、单纯，是求少。"多"是自由的释放，"少"是规则的限制，多与少、自由与限制，是对立而统一的，就如"多多益善"、"物以稀为贵"，都是人们所需要的。莫奈用色如加法，马蒂斯用色如减法，没有高下之分，他们的色彩都为人们所喜爱。

3.2.1 写实性归纳色彩训练

写实性归纳是相对于写实性绘画写生而言的，它是介于具像性绘画和平面装饰性绘画之间的过度形式，既有对客观物象的自然形态保持，也在一定程度上对客观物象进行主观的概括和提炼，呈现出别具一格的装饰效果，现代绘画及各类艺术设计中常常被采用。我们知道，一般的写实性色彩是以反映自然的光色现象为主旨的，它是光源色、固有色和环境色现象的真实记录，带有较强的客观性。写实性归纳是在不违反光色关系的前提下，对物象的明暗和色彩关系加以概括、提炼，在形式上遵循客观原型的基本状态，对复杂细微的多遵循物象客观呈现的状态。写实性归纳具有以下特点。

1. 构图

依然采取焦点透视的构图形式，画者位置和视点相对固定。在尊重自然的秩序和透视效果的前提下，应注意选择描绘位置和角度。可通过平视、俯视或仰视，来进行形象的组合和构成，使画面构图呈现出不一样的视觉效果。注意构图时起稿不宜太重，最好用铅笔起稿。色彩关系、明暗关系做减法，使画面中物象具有很强的立体感或客观色光效果（图3-14～图3-16）。

 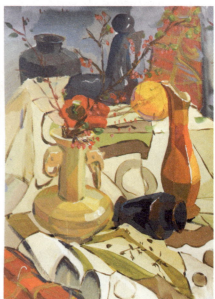

图3-14 学生作品　　　　　黄茹指导　图3-15　　　　　　　　　赵仪平　图3-16 学生作品　　　　　高艳容指导

2. 构形

写实性归纳色彩的形象变化是在忠实美的部分加以保留，或进行艺术处理，使之产生一种净化、单纯、整体的效果。构形应注意以下几种特征。

（1）立体化

即形象描绘仍然忠实于客观对象的基本面貌。保持立体的空间状态，每个物象的形体特征及形与形之间的空间关系，都是按照客观的自然秩序来进行塑造（图3-17）。

（2）整体感

即在忠实于客观对象的基本形态的塑造中，不是看到什么画什么，而是在形态丰富的层次中采取减法。即通过简化，集中本质，删除多余，强化形象的整体感（图3-18）。

（3）秩序化

就是把大自然中散乱无序、杂乱无章的东西，予以归类。在不失自然天趣的情况下通过变化处理使形体、结构、空间、位置、质感等呈现出秩序感，使画面具有一定的装饰效果（图3-19～图3-22）。

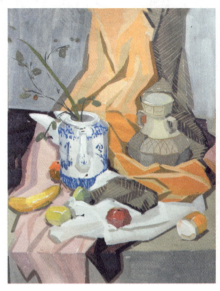
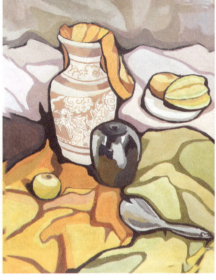
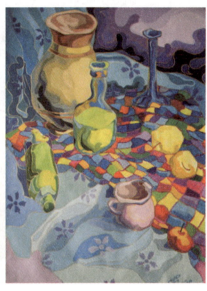

图3-17 平视　　　　　　　彭雪莹　图3-18 学生作品　　　　　高艳容指导　图3-19 学生作品　　　　　罗晓欢指导

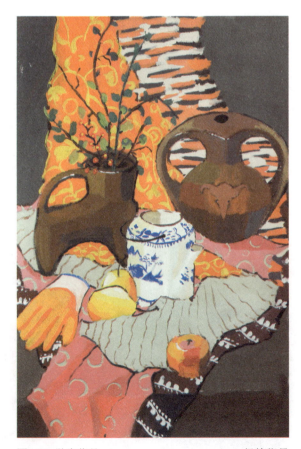
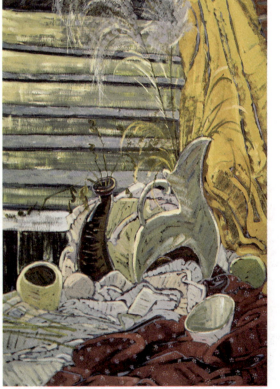

图3-20 学生作品　　　　　杨艳指导　图3-21 学生作品　　　　　黄茹指导

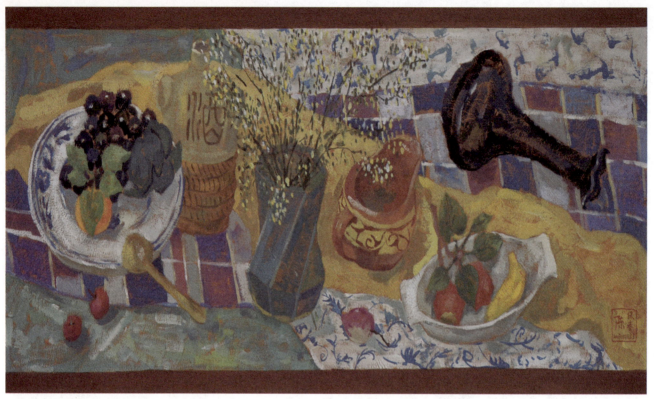

图3-22 学生作品　　　　　　　　　　　　　　　　　　　　　　　　　　　　　罗文茜指导

3. 构色

在构色上，不是机械地照抄、被动地描摹客观物象的自然色彩，而是在准确把握其色彩关系的前提下，发挥画者自身的主观能动作用，将对象丰富的色彩层次予以提炼、归纳、简化，用有限制的颜色去表达。

（1）分阶法

这是概括提炼最常用的方法。首先对每一个单体的物像确定亮、灰、暗等区阶的明暗或色彩。每一区阶的色彩明度、纯度都不能突破此区阶的界限，并把此区阶丰富的色彩层次概括为一个整色，使原本要用许多色彩才能表达出来的形体塑造和空间层次得以体现。例如原本客观对象中色彩的明度变化若为2～7的六个阶，而现在在画面中只须用2、4、7三个级数的明暗关系来表现前面六个级数的明暗关系，这2、4、7的明暗关系就是从六个级数中提炼出来的。这种"以少胜多"、"以一当十"的提炼方法，可使形象更突出、更集中，从而增强色彩的表现力和感染力（图3-23（a）与图3-23（b）的对比）。上面例举了客观物象明度分阶概括规律，纯度也是如此（图3-24～图3-26）。

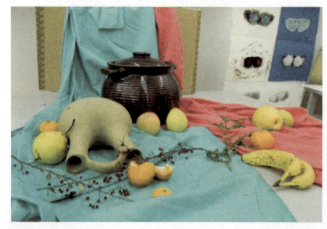

图3-23（a）

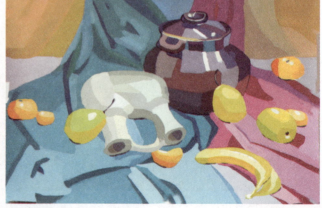

图3-23（b）　　　　　　　　　任娅

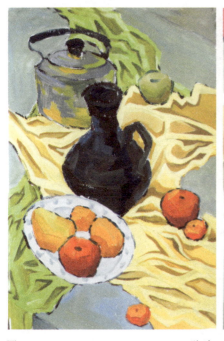 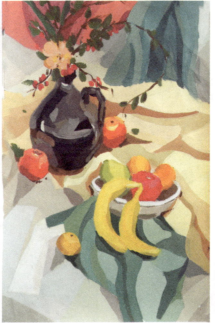 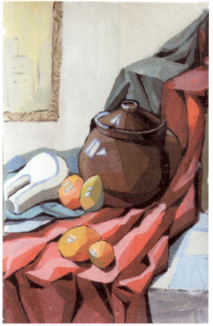

图3-24　　　　　　　　　　陈玲　图3-25　　　　　　　　　陈新航　图3-26　　　　　　　　　　黄诚

（2）限色法

限色也是概括提炼的有效方法，就是将客观物象的自然色彩进行大胆地概括、提炼，有目的地限制浓缩于画面上。限色训练可用多套色（图3-27）过渡到少套色（图3-28、图3-29），甚至是黑白两极色。多套色可相对自由地表现物象色彩的客观存在状态，只是对丰富繁杂的明暗和色彩关系加以归纳疏理（图3-30～图3-32）。

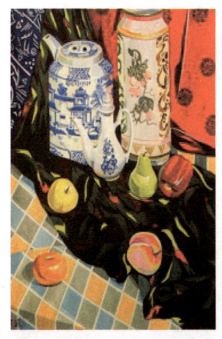 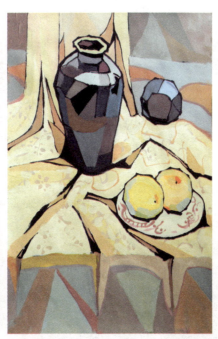 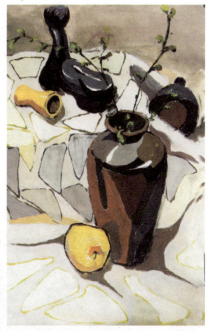

图3-27 多套色　　　　　　　洪源　图3-28 少套色　　　　　　缪旭其　图3-29 少套色　　　　　　　张晓瑞

设计色彩

图3-30 《花瓶与果子》　　　　　　　　游贵芳　　图3-31 学生作品　　　　　　　　黄茹指导

图3-32 学生作品　　　　　　　　　　　　　　　　　　　　　　　　　　　　黄茹指导

4. 步骤图

① 将构思好的构图，用单色线描勾画起稿（图3-33）。

② 将衬布铺上色彩，先铺重色，再铺浅色（图3-34（a）、图3-34（b））。

图3-33 画起稿

图3-34（a）铺重色

③ 接着铺上主体物的色彩，也遵循先深后浅的原则（图3-34（c）、图3-34（d））。

④ 最后将背景铺上色彩，画面完成（图3-35）。

图3-34（b）铺浅色

图3-34（c）铺主体物色彩

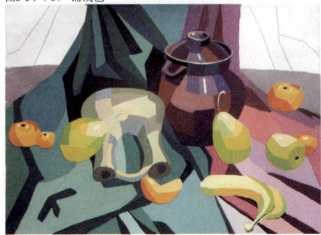

图3-34（d）铺主体物色彩

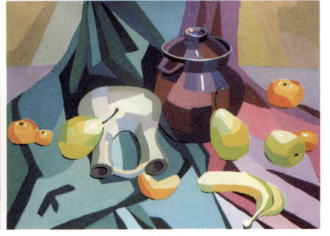

图3-35 铺背景色

任娅

5. 写实性归纳色彩的作业设置

（1）作业设置

选取一组静物或风景，要求运用写实性归纳写生的方法，在构图、构形、构色上都要体现出其语言特征。

（2）作业要求

完成写实性归纳色彩写生两幅，画幅大小4开。

3.2.2 平面性归纳色彩训练

平面性归纳色彩训练可以分为两个单元进行：其一是相对于写实性平面归纳而言的写生，称之为"客观性平面归纳写生"；其二是变形、变色的平面归纳写生，称之为"主观性平面归纳写生"。前者在对画面和形象平面化时，要求构图仍可依照物象客观存在的空间状态，形体不作过多变形，色彩不作太多变色，给人一种较为写实的平面化效果；而后者则要求在构图上，根据作者的主观想法和画面需要，采取游动、移位的观察方法，减少透视造成的物体与物体之间的重叠、遮挡，建立灵活自由的位置经营关系；形体处理采取夸张、变形的手法，改变客观形象的自然状态，使之平面化；构色上则可强化主观色彩，并多采用平铺的手法；画面不求自然客观的完整，而强调人为秩序和形式构成的完整和新颖。

1. 客观性平面归纳写生

客观性平面归纳写生是从写实性归纳写生到主观性归纳的一个过渡。

（1）构图

构图上，整体仍然可采用焦点透视，强调在构图上的自然序列，画面中物象的空间位置或组合方式可依照所描绘物象客观存在的状态来布局，但要排除光的干扰，不求光影变化，还必须弱化透视空间，把复杂的立体形态作平面化处理，将层次丰富的色彩作整色提炼（图3-36、图3-37）。

图3-36《山里小屋》　　　　　　　　杨益德　图3-37《村间小路》　　　　　　　　彭茜茜

（2）构形

在尊重客观物象基本形态的前提下，对画面及其形象进行主观处理，形体不作太大的变形，但要作平面化处理（图3-38）。即形态要写实，但不追求三维立体效果，舍弃客观物象所呈现的亮部、中间部、明暗交界线、暗部、反光部等素描调子的明暗层次变化（图3-39、图3-40）。在形的处理上，可将不必

要的繁杂细节部分进行简化，使造型单纯、简练、装饰感更加突出。在单个物体的塑造中，要选择最完美、最能体现这个物体基本特征的角度，减少因角度不佳而造成的在空间透视上的进深感及形体之间的互相遮挡（图3-41、图3-42）。

图3-38 学生作品　　　　郝丽指导　图3-39 学生作品　　　　杨艳指导　图3-40 学生作品　　　　黄茹指导

图3-41 《水果与陶瓶》　　　　　　　　　　　　　　　　　　　　　　　　　　　　　　　　代欣月

设计色彩

图3-42 学生作品　　　　　　　　　　　　　　　　　　　　　　　　高艳容指导

（3）构色

在构色上，也是通过"分阶法"和"限色法"，将客观物象五彩斑斓的色彩层次予以充分的概括、提炼，把单个物体上的色彩作整色处理，不作太多变色，强调各个物体固有色的对比，给人一种较为写实的平面化效果（图3-43、图3-44）。当然，也可根据自己的感受和画面需要，强调光源色（条件色）或环境色的变化，在一些局部可增加主观色，做到整体色彩既对比又和谐，从而增强画面的视觉效果（图3-45）。

 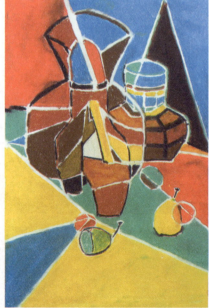

图3-43 学生作品　　高艳容指导　图3-44 学生作品　　郝丽指导　图3-45 学生作品　　杨艳指导

（4）艺术处理

作品在完成构图、构形、构色之后，可进行一定的艺术加工，以增强画面的形式意味（图3-46～图3-52）。

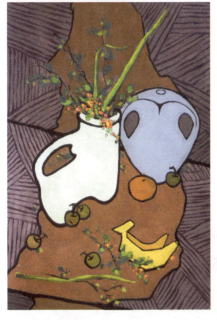 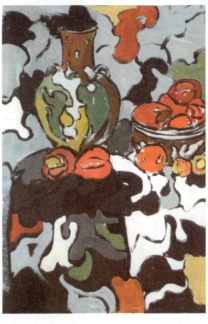

图3-46 学生作品　　　　　　杨艳指导　图3-47 学生作品　　　　　　杨艳指导　图3-48 学生作品　　　　　　杨艳指导

图3-49 《快乐的下午》　　　　　　代欣月　图3-50 《韵》　　　　　　付雅曦

设计色彩

图3-51 《教室一角》　　　　　　　　　　颜晓雨

图3-52 《乐章》　　　　　　　　　　左航

2. 写生步骤

① 将构思好的构图，用单色线描勾画出起稿（图3-53（a））。

② 将背景铺上色彩（图3-53（b））。

③ 接着铺上主体物的色彩（图3-53（c）、图3-53（d））。

④ 最后调整画面色块色彩冷暖、明度、纯度的关系，画面完成（图3-53（e））。

图3-53（a）勾画起稿

图3-53（b）背景铺色

图3-53（c）主体物铺色

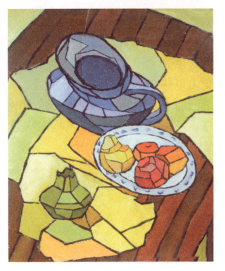

图3-53(d) 主体物铺色　　　　　　图3-53(e) 调整画面

3. 客观性平面归纳写生的作业设置

（1）作业设置

选取一组静物或风景，要求运用客观平面性归纳的方法来表现，在构图、构形、构色上都要体现其语言特征。

（2）作业要求

完成客观平面性归纳色彩写生两幅，画幅大小4开。

3.2.3 主观性平面归纳写生

比起客观性平面归纳写生来，主观性平面归纳写生在观察方法与表现手法上都发生了本质变化。在构图、构形和构色方面具有较大的主观性，其最突出的特征是画面的完全平面化（图3-54、图3-55）。

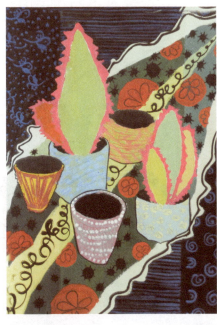
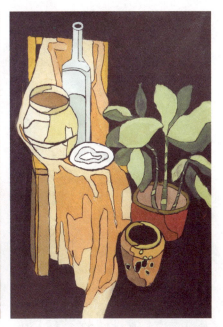

图3-54 《仙人掌》　　　　付雅曦　图3-55 《椅子上的静物》　　　　伍娇

1. 构图

运用散点透视、多点透视来观察物象，化多维的立体空间为二维的平面空间，打破自然时空、比例关系的限制，弱化甚至完全不考虑客观物象的自然组合和远近关系。在面对客观物象进行写生构图时，将原来固定视点变为可移动的视点，从多角度、多方位来观察、审视物象，并将从多角度、多方位看到的结果放在同一个画面上，呈现一种各个形体相对完整的散状的平面化构图效果，画面呈现出多空间、多情节、多时间的非客观化、非合理化组构的理想主观画面（图3-56～图3-59）。常见的散点透视构图有平视体构图和立视体构图。

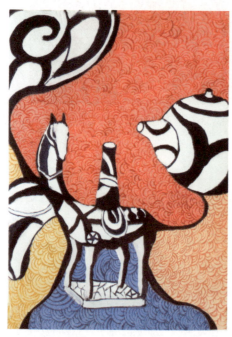

图3-56 多空间　　　　　颜晓雨

图3-57 多空间　　　　　左航

图3-58 多角度、多空间　　　李茂

图3-59 多角度、多空间　　　李冀

2. 构形

形的平面性不仅直接关系到画面的构图、布局，同时也是设色依照的基本形象。因此，研究平面性归纳中的造型，首先要学会将客观立体物象转化为平面化形体。在平面化构形时，要注重展现对象最具特征和视觉效果的角度，利用平视观察、剪影观察和夸张、变形的手法，对客观原形进行变化。形象的处理强调从形体特征和结构入手，并强调"整形变化"、"万变不离其宗"。

1）用面造型

（1）平摊变位法

平摊变位法是指把描绘对象中体积不同、空间位置各异的形象一律平看，摊压成扁平的片状，并布置在同一平面层次上，视点不固定，形态之间可上下左右并置展开。这很像把草本植物做成标本，把根茎枝叶细心地展开摊平，压成扁片状，这种方法使绘画空间中的各个形象组合取消或减弱了纵深层次和体积厚度（图3-60、图3-61）。

图3-60 《远古回声》　　　　　　彭雪莹　　　　图3-61 《太阳花》　　　　　　付雅曦

（2）剪影表现法

剪影表现也是形象平面化的重要方法，是通过光照或者投影或黑影，即阴影投在垂直线的平面上所呈现的物象影子。而这个影子体现了物象基本的外在形态特征，也能通过外轮廓体现出物象的内在结构，并使形态呈现平面化。

剪影表现法的要点如下。

① 观察上，剪影写生须从整体观察入手，舍弃形体内部细节和层次变化，注意物体的外轮廓线和整体动态，找到鲜明、生动的物体形象。为了使形象具有典型特征，观察者选择观察的角度尤为重要，应寻求既能体现形象本身性格特征，又能体现形象的视觉美感的最佳角度，养成剪影观察的习惯。

② 构图上，剪影表现是表达个体形象平面化的重要方法。构图上以取势传神、得势为主见长，故要善于利用空间，计白为黑，以体现形与形之间的态势关系。构图中，画面的分割与组合是剪影骨架感的体现。骨架感即是画面中骨架所形成的几何形（图3-62）。

（3）夸张变形法

从表现手法上可分成两类：一类是根据画家对客观物象的主观印象的局部或整体作艺术的增删处理（图3-63、图3-64）；另一类是以画家视觉活动的幻觉和视觉运动的印象来处理。

图3-62 《器》　　　　　　　　　龙文　图3-63 《吻》　　　　　　　　蒋文容　图3-64 《我爱食物》　　　　　　　左航

2）用线造型

用线进行描绘或表现，也是取得形象平面化的重要方法。用线造型本身就带有明显的主观因素，线是对物象的高度概括和提炼。线在平面化表现上不仅要表现客观物象的外轮廓特征，还要表现物象的内部结构和组合关系，这样才能在舍弃物象原有实体感、体积感的表象之后，充分显示出每个个体形象的鲜明特征，使物象的样式更加生动耐看。在平面化造型过程中，包括外轮廓线和内部结构线的锤炼，一定要注意线的表现力及形上的以形写意、神形兼备（图3-65～图3-68）。

图3-65 学生作品　　　　　　　　　　　　　　　杨艳指导　图3-66 《缠》　　　　　　　　　　　　　　　　　将文容

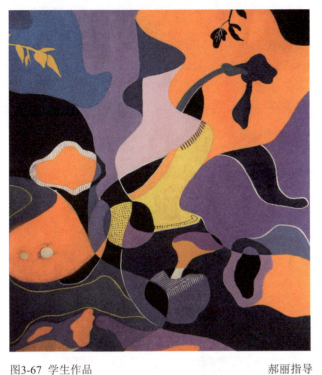 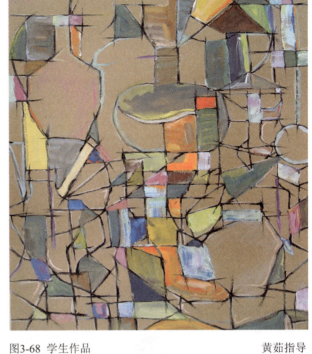

图3-67 学生作品　　　　　　　　　郝丽指导　　　图3-68 学生作品　　　　　　　　　黄茹指导

3. 构色

各个客观物象的固有色仍然是表现时的主要原色，就是在面对客观物象所产生的基本色彩感受的前提下，加入主观的处理，强化主观变色，如强化主观色调（冷调、暖调、明调、暗调等）、强化对比倾向（黑白对比、色相、纯度、色性、对比色、补色）等，更多地表达画者的想法和追求，强调个性表现。在运用主观色时，要按照色彩法则进行调和、对比、均衡、节奏、呼应等处理，以取得色彩关系的和谐或完美（图3-69、图3-70）。

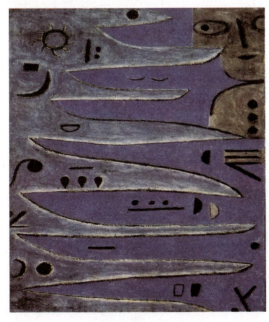

图3-69 《灰色的人和海岸线》 冷调　　　克利　　　图3-70 对比色色调　　　　　　　　　袁娅

4. 写生步骤

① 起稿。先在小稿上构图，再将构思好的构图用单色线画在画面上（图3-71（a））。
② 铺色块。将分割好的画面，从背景色块上色，接着上前面物体的色块（图3-71（b））、（图3-71（c））。
③ 装饰花纹。在背景色块上进行纹样装饰，接着装饰主体物体的纹样（图3-71（d））。
④ 调整。最后调整画面色块色彩冷暖、明度、纯度的关系，画面完成（图3-71（e））。

图3-71（a）起稿

图3-71（b）背景块上色

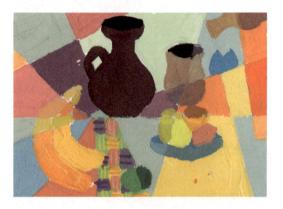

图3-71（c）物体上色

图3-71（d）装饰花纹

图3-71（e）调整画面　　　　　　　　陈新航

5. 主观性平面归纳写生作业设置

（1）作业设置

选取一组静物或风景，运用主观平面性归纳的方法来表现，要求在构图、构形、构色上都要体现其语言特征。

（2）作业要求

完成主观平面性归纳色彩写生两幅，画幅大小4开。

3.3 解构训练

3.3.1 "解构"的概念

"解构"这一词来源于西方解构主义的哲学术语，即认为结构不是永恒、固定不变的，而是由人的认识所决定，由于人的认识发生了差异或变化，客观物象的形体结构也随之发生变化。这里讲的"解构"不是从纯学术观念及艺术思潮和流派诠释，而是从色彩归纳的角度切入的，强调对自然色彩的形态解构。"解构"可理解为"分解重构"之意，是对物质形态结构和色彩结构两方面的分解与重构。"解"表示对客观物象的分解、拆散，将整形分解为多个元素；"构"表示重构、重组之意，即以新的方式将分解出的各元素进行重组。这不是传统意义上对自然形态的再现与模仿，而是一种通过打散形态表层且深入其内部以寻求事物本质的一种思维方式。面对丰富、复杂的客观物象，画者需从构图、形态、布局、位置等方面进行选择、提炼、简化、切出、分解，再将分解的各元素在画面上进行整理、合成，重新建立新的画面秩序。这一过程强调客观自然物象的"变异"，其造型的关键是将客观物象形态转化为抽象形态，是通过物象表象的移动来重新审视内在结构的特征。它既不同于"色彩构成"中的"打散重构"（"打散重构"的研究对象多是照片、绘画等固定平面化图像，训练要求多是纯形式的理性构成），也不同于"平面性归纳"（"平面性归纳"强调整形变化，是"变象"而非"变异"，从写生到变化无论如何变，结果仍是自然形态）。"解构"是在直观感受、理性分析和创作理念支配下，着力分析研究事物内在结构，表现其内在美。解构激活了发散性思维和创新、求异的创造性思维，表现形式和风格呈现多种样貌（图3-72、图3-73）。

图3-72 解构　　贾莉　　图3-73 学生作品　　余慧娟指导

在教学中，首先要训练学生敢于将客观物体打破、打散，同时要培养学生将形态元素化的能力，即对自然形态进行抽象化处理的能力。从后印象主义开始，到立体主义、表现主义、抽象主义，画家们对解构都进行了大量的实践和探索，将自然色彩转化为和谐的设计色彩，创造出了新的画面、新的物象，是可以借鉴和学习的。

3.3.2 色彩形态解构的方式

色彩形态解构的方式大致有以下三种。

1. 线性解构

（1）十字形线性解构

十字形线性解构是指用十字形来解构画面的一种空间分割形式。十字形主轴线将画面解构成四个相等或不等的空间单元，每个单元形态互为和谐，整体与小结构间相互呼应，分解的各元素形成浓淡、大小、形态不同的色块运动，与水平线、垂直线、斜线的运动共同产生出运动的综合平衡画面。方法是先确立整个画面的中轴线，然后将客观物象的结构作几何式的分解，使物象的自然形态向着主观形态转化（图3-74）。十字形线性解构可分为显性的线性十字形解构和隐性的线性十字形解构。

（2）移动型线性解构

移动型线性解构是指运用多变的视点观察事物，类似我国传统的散点透视，通过散点式构图将客观事物的特征与画家的视觉感受表现出来。构图上的轴线可并置，也可空疏，与其他线组成画面的聚散关系，强调主观记忆在解构上的作用，常常在平面的画面上产生一种视幻效果和空间的飘浮感（图3-75）。

图3-74 十字形线性解构　　　　　　　　　　　　　　谭桂容　　图3-75 移动型线性解构　　　　　　宋薇

2. 面性的重叠型解构

它是物体打散后的重组，形与形重叠之后产生新的或更复杂的形态效果，画面会产生一种平面化的幻觉空间感，仿佛是许多面或立方块的堆积。重叠有透明重叠与不透明重叠之分（图3-76）。

图3-76（a）学生作品透明重叠　　　　　　　李英武指导　　图3-76（b）不透明重叠　　　　　　　　　　　　杨苏婷

3. 均衡型解构

均衡型解构是指视觉均衡，也称非对称性平衡。它不是物理学上的等量平衡，其强调的是无序中的视觉平衡，同时也带来心理的稳定，在无规则的抽象构成中是最常见的表现手法。均衡感是画面整个构图的支撑，也是画面解构的基础（图3-77、图3-78）。

图3-77 均衡型解构　　　　　　　付雪梅　　图3-78 学生作品　　　　　　　　　　　　杨艳指导

3.3.3 解构的过程和方法

每个学生所面临的问题是将观察到的自然形态如何分解，分解后的元素又如何重构？

首先要改变传统的写生观察方式和思维方式，强调用心灵去感悟，抓住自己最感兴趣的部位。然后将客观物体的自然形态打破、打散，提炼、归纳出本质的、美的形象元素。这些元素不再具有原来的功能，其形态上已发生变异，促成自然形态转化为抽象形态。这一过程的关键是除了注重形态的单纯、简

化外，还要注重形式的意味和形式的美感。这里介绍三种基本的分解方式。

1. 原形分解

方法有两种：方法一是通过把客观物象的自然形态打散，提炼、分解出所需的形象元素，如将人可分解为头、身、手、腿、足等一些新的元素，共同组合成画面（图3-79），也可将原形的局部进行切出并将这个局部进行元素化的形象处理，形成新的形态，组合成画面；方法二是由整形向异形逐步转换，这些变异的元素离自然形态越来越远，其形态可以是抽象，也可以是具象。之后将这些原形分解出的元素作为独立形态，组合、布局在画面上给人以流畅、优美的装饰效果。

2. 骨骼分解

骨骼分解就是将原来物体的形象的构成方式或组合方式进行分解、打散，并从自然形态中保留或提取某些局部，进行重新组构，创造出新的形象（图3-80）。

3. 嫁接

这是一种移花接木的方式，是将客观物象作解剖式肢解并与其他物象进行嫁接，这种方式会得到意想不到的新造型、新形象，如中国的龙的形象。它是形态变异的一种合成方法，其结果是使原来的元素产生了量变、质变和形变的"变异"（图3-81）。

图3-79 原形分解　　　　黄成成　　图3-80 骨骼分解 学生作品　　余慧娟指导　图3-81 鱼与鸟的嫁接　　　　李晓红

3.3.4 学会重构

重构是对前面分解出的多个新元素重新进行调整、组合、构成或在画面上进行新的布局、安排。由于其形态被化解为某种最原始、最活跃的单形，大多远离了客观物象的原形，因而在形和色的布局上，不再受自然物象构成方式的制约，其经营的方法更为自由多样。

1. 多元时空的表达

构图不仅包括了二维、三维空间的营造，在画面中还包括了四维、五维、六维的时间、声音、第六感等多元的东西（图3-82）。即在构图中，可创造性地发挥主观意识和想象力。根据画面需要，进行在形、色、质等方面的自由表现。

2. 共用多种手法

解构性构图空间的创造，更趋于理性化或主观意志，应自由地利用诸如重叠、叠透、错落、交叉、重复、移位、倒置、错接、共用等多种表现手法，使画面呈现出丰富多样的视觉图像（图3-83～图3-84）。

图3-82 五维表达　　陈妙琪　图3-83 《二月遐思》重叠、叠透、交叉、重复、移位　克利　图3-84 重叠、叠透、错落、交叉、重复、移位、倒置、错接、共用　龙文

3. 运用形式法则

由于造型的关键点集中在对自然物象的变异和抽象方面，在画面构成上多为形象元素的自由经营，故尤其注重形式美的研究。构图中强调运用均衡、节奏、韵律、重复、渐次、对比、调和等原理来进行画面形式的构建（图3-85）。

图3-85 《意愿》　　　　　　　　　　克利

3.3.5 学会设色

在平面性归纳中，变色是有限度的，在整体上还不能超越对客观物象的关照。在解构训练的设色中，变色成为一种必然。主观设色的倾向更为突出，手法也变得相对自由，它可以通过增、减、改、变等手法将客观形象的色彩变为画面需要的装饰色彩。

1. 增

客观物象脱离自然色彩的限制，根据画面的需要，加入画者主观的色彩。

2. 减

对客观物象分解后的元素色彩进行提炼、概括，弱化其丰富的色彩层次。

3. 变

由于从客观物象中归纳、提炼出的色彩不一定适合画面的需要，所以可以改变原有色彩的属性和色调，创造出多样的色彩效果。

3.3.6 步骤图

① 解构物体并组合成某种构图形式，用黑色勾线描稿（图3-86）。
② 铺设画面重色块（图3-87）。
③ 铺设画面的蓝色块（图3-88）。
④ 铺设画面的其他色块（图3-89）。
⑤ 最后在各色块上装饰上不同花纹（图3-90）。

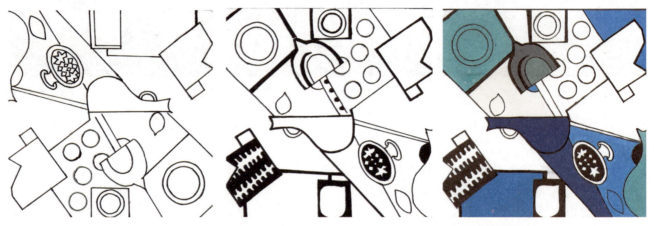

图3-86 解构物体　　　　　图3-87 铺设重色块　　　　　图3-88 铺设蓝色块

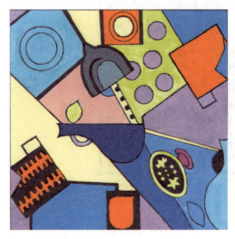

图3-89 铺设其他色块　　　　　图3-90 装饰不同花纹

3.3.7 色彩解构的作业设置及要求

1. 作业设置

选取一组静物或自身感兴趣的一些物象将其分解成一定的片段，然后根据自己的主观意图重新进行组合构成，从而得到一个新的物象或形成新的构图样式与视觉效果。要求把不同角度、空间观察到的不同形象结合在一个形态或画面中，产生新视觉形象或新画面效果。注意这个新形象或新画面既有原来的痕迹，又让人有一种陌生感。做解构练习时在形上不能生硬的组合，应多注意形与形的联系与画面的形式效果不能太"脱节"而使画面缺少美感，在用色上能将自然色彩转化为和谐的设计色彩。

2. 作业要求

完成色彩解构作业两幅，画幅不小于4开大小。

第4章

设计色彩语言训练

4.1 装饰色彩表现

4.1.1 装饰色彩概述

"装饰",广义上理解为一切装饰行为和装饰现象,狭义上指装饰行为的结果。装饰是人类认识世界的一种方式,与生活发生密切的关系,反映了人类的一种视觉心理需要。如旧石器时期出现的大量几何形图案,并非完全是对自然形态的加工变形,而是强调来自于人对事物单纯化、规范化、秩序化的心理需要。装饰形式是把存在于自然秩序中的各种形态,通过分解、加工,然后重新组合,来构建起适合人类需要的艺术。装饰的本质特征是形式感。它的形式特点有两种表现:一类是追求条理化、整齐化、简化,富有节奏感和规律性;另一类是讲究动感、对比、变化,追求特意效果和视觉刺激,具有强烈的视觉冲击力。

"装饰色彩"原来是指依附于装饰器物、装饰及人类自我修饰、装扮并产生装饰效果的色彩。装饰色彩是人们装饰行为中重要和普遍的一种,与人们的生活和文化紧密相关,是一种文化行为,是"非客观"的主观创造性活动,具有灵活多变的艺术特性,同时也具有广泛的适应性和适用性,在伴随着人类发展的过程中凝聚了博大精深的文化内涵。认识装饰色彩时,不仅关注表面的直观视觉感受,更要探究其背后的文化内涵。但这里要讲的"装饰色彩"却是指以写实性写生色彩和归纳性色彩表现为基础,侧重研究物象的色彩三要素、冷暖、面积、位置之间的对比与调和的关系,通过运用形式美法则和色彩美学原理,以装饰性效果为目的的设计性色彩。

装饰色彩从产生到今天,大致经历了三个阶段。

(1)原始装饰色彩

装饰色彩起源是以装饰艺术的出现为标志,最早可以追溯到公元前四万至一万年前法国拉斯科和西班牙的阿尔塔米拉原始洞窟壁画上的色彩,是人类绘画作品中最早的装饰用色之一。在原始人类陶器的彩色图腾纹饰上,可以发现原始装饰色彩具有清新、朴拙的艺术特点,不仅是表面装饰,更重要的是承载了一种图腾崇拜的文化精神。

原始装饰色彩因客观条件限制无法使用多种色彩,反而形成了用色上单纯、简练的风格,体现出一种清新、淳朴的色彩效果。

(2)传统装饰色彩

传统装饰色彩是指传统装饰艺术中普遍使用的色彩,是在原始装饰基础上,经历了阶级社会漫长的发展历程,继承贵族装饰艺术富贵华丽的色彩并融入民间艺术精髓而逐渐形成。传统装饰色彩因其历史条件、文化传统、民族审美心理的差异而呈现出各自不同风格。例如东方传统装饰色彩具有平面化、表现性,而西方传统装饰色彩是在相对写实基础上的装饰用色,追求豪华富贵、和谐的用色特点。

(3)现代装饰色彩

现代装饰色彩因受现代设计理念影响,用色上注重内涵的表现,同时也更加注重色彩的象征性表达。主要应用于装饰性绘画、现代绘画、艺术设计等领域。它是在自然色彩的基础上经过人为地主观概括、提炼、想象、夸张,将内在情绪化的主观感受通过色彩表现出来,因为它改变了自然色彩的客观表现而被称为主观色彩。

装饰色彩既不像写实绘画那样记录和复原现实,也不像表现主义绘画那样表达艺术家的主观感受,它强调视觉层面的审美效应,它的价值和意义主要集中在审美层面上。是在对自然色彩认识的基础上,对现实物象三维空间的色彩进行概括、归纳、梳理、提炼之后,转化成二维平面的色彩,也就是对写实色彩进行装饰性概括归纳之后的一种创意主观表现性色彩。它是一种极具形式感的色彩,满足视觉审美需求,体现着色彩的情感与视觉的审美愉悦,具有装饰性、象征性、表现性特征。

在构图组织上,装饰色彩追求平面化的多维空间与层次感,注重自由时空的发挥与表现;在造型

上，装饰色彩主观强化原始物象外在的形式感，而非原始物象体积感；在着色方面装饰色彩基本以平涂为主，同时也不反对在平涂的底色上进行各种手段、各种方式和各种效果的色彩变化处理，避免了画面内容的空洞和画面效果的贫乏，也会使画面出现层次感、空间感或是立体感，但与写实色彩的表现仍然存在本质区别；在色彩运用上，装饰色彩强调色彩象征性、表现性，弱化空间、明暗、体积、造型的要求；在表现手法上，装饰色彩强调画面效果的新颖独特、形式的优美流畅，突出整体的概括性与表现性，富有鲜明形式美特征和强烈的装饰性情趣。

4.1.2 构图形式

1. 平视体构图

平视体构图也就是单一视点不断延续式的构图，采取平行透视。平视体构图是打破透视规律的一种构图方法。采取可移动视点来观察物象，视线与物象立面垂直，对象不分远近，摆在一个平面上，像看照片一样。为实现这样的平面效果，需要取消个体物象的体积感及物象与物象组合间的纵深感。这种同时性平视体构图的实质是使不同时间发生的事情，在同一形式的空间中展现；使不同空间中的形象，在同一画面上出现（图4-1）。例如可根据内容主题和画面需要，安排各形体在画面中的主次关系；通过将分散的、单独的、无联系的、平摊在画面的平面形象素材通过大小、疏密、重叠、移位、错接、倒置、穿插等手法，有条理、有规律、有主次地组织在一起。同一画面只出现反映物象特征与最生动的一个面，视线与物象立面垂直，通过黑、白、灰关系和色彩关系的设计来增强画面表现力。平视体构图多以平面展开来叙述内容，不受空间、时间的局限，常用道具及有代表性的景物象征性地体现环境，物象常常呈散点状（图4-2、图4-3）。

图4-1 麦积山壁画　　　　　　　　　　　　　　　　　　　　　　　　巫大军摄

设计色彩

图4-2 晋祠壁画　　　　　　　　　　　　　　　　　　　　　巫大军摄

图4-3 虞弘墓　　　　　　　　　　　　　　　　　　　　　　巫大军摄

（1）骨骼式构图

以几何形骨骼为基础，其形式是由线和线所划分的单位骨骼形组成有序或无序的空间分割，然后按照骨骼分割的单位空间有计划地纳入形象元素。骨骼中的元素可以是完整的，也可以是被骨骼线分割了的（图4-4～图4-7）。

图4-4 完整的元素（没被骨骼线分割）　　　　黄茹指导　　图4-5 完整的元素（没被骨骼线分割）　　　　杨艳指导

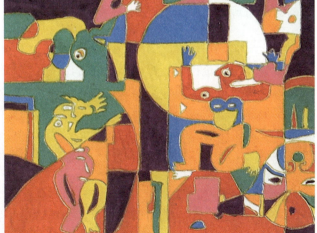

图4-6 元素被骨骼线分割　　　　学生作品　　图4-7 元素被骨骼线分割　　　　学生作品

（2）自由式构图

纹样不受外形的限制，也不受任何骨格划分空间的限制，可以按照内容的需要自由地布置编排，因而各形象具有相对完整而独立的特征。其构图形式灵活多变、随意洒脱（图4-8）。

2. 立视体构图

立视体构图是一种多维移动视点的构图，也就是在平视体构图基础上做散点透视或任意透视，它是中国画散点构图的重要方法。这种构图方式能把生活中被前面物体遮挡的全部或部分物体完整的呈现。方法是物象立体的立面的顶点向右或左或者同时向右、向左画出45°左右倾斜的平行线，画面上下左右可无限延伸，类似于建筑制图中的轴测图画法，画出物象的顶面或侧面（图4-9）。立视体构图不受空间与时间的限制，比平视体构图在视觉上展开的领域更为广阔，其基本特点是具有空间感和立体感。

图4-8 学生作品　　　　　　　　　　余慧娟指导　图4-9《白房子》　　　　　　　　　　　　郝丽

立视体构图特别要注意画面结构的组织。换句话讲，就是要有主次之分，也可理解为松与紧的关系。这种对应关系若太强烈，则显得不协调而失去整体性；若没形成，则画面易流于松散。

它常常运用两种透视形式：一是焦点透视，即各种物象的透视都集中在画面的一个视点上；二是散点透视，即画面的物象分散布局，前面不挡后面的。立视体构图在装饰壁画中被广泛运用。

3. 组合体构图

组合体构图是指同一幅画面中同时出现几组不同的时间、地点、人物，通过一定的直线或曲线分割画面或直接用色块按照一定形式、规律，有机连接组合在一起的构图形式。组合体构图是指适合表现多个时空单位的组合，不受题材内容的局限，可以将生活中本无直接关系的若干对象，围绕主题，组织在一起。它的组织特点是打破时间、空间、比例、透视的限制，让画面有主要形象和次要形象之分，并用色彩的浓淡、层次来表现形象，最终产生叠加、渗透、连贯的画面效果。

（1）散点式构图

散点式构图是指将各种不同的素材相互独立、互不穿插，用隔式的构图结构把它们组织在一起，每个独立部分就是一个完整的单独图案。如果将这些完整的单独图案造型有机地结合起来，就可构成一副完整的装饰画（图4-10）。

（2）重叠式构图

重叠式构图是指将画面中的元素按照一定的形式美法则进行分割、重叠，不分时空地有机组合在一起。其要点是将景物层叠起，前后景交错，紧密结合，互不遮挡，将视域无限展开。例如把不同地点的名胜古迹有机地结合到一起，并运用联想、比喻、象征、寓意的手段反映现实世界，增添画面的趣味性（图4-11）。

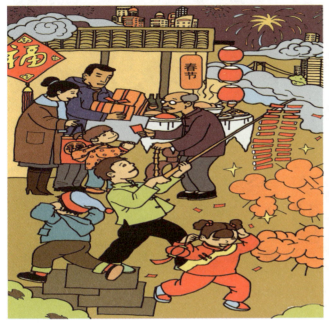

图4-10《春节》　　　　　　　　　　　　　郝丽　图4-11 学生作品　　　　　　　　　　　余慧娟指导

4.1.3 造型特征

1. 秩序化

自然物象丰富多彩，但同时较为杂乱，在画的过程中，应力求让形象构成因素排列组合有序，使之条理化、规则化、程式化，使得画面效果整体上具有装饰的特点（图4-12~图4-14）。

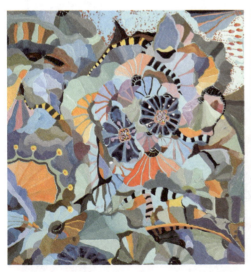
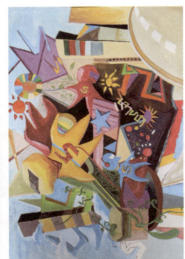
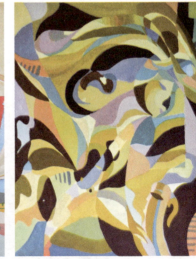

图4-12 学生作品　　　　余慧娟指导　图4-13 学生作品　　　　杨艳指导　图4-14 学生作品　　　　余慧娟指导

2. 单纯化

装饰造型的单纯化，主要体现在一个"简"字上。"简"就是化冗繁为简化，概括和简洁。单纯化不是简单的去掉某些细节，而是一个概括提炼的过程。目的是通过造型的构思设计，用简洁、朴素的艺术语言揭示物象的本质特征，产生纯粹的艺术效果（图4-15、图4-16）。

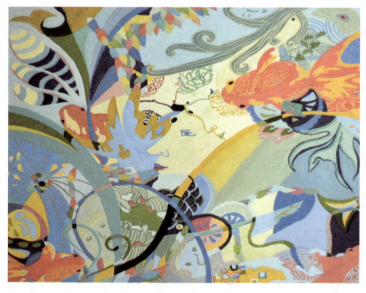

图4-15 学生作品　　　　　　　　　　　　　余慧娟指导　　图4-16 学生作品　　　　　　　　　　　　　余慧娟指导

3. 平面化

平面化是指以客观存在的立体物象转化为以平面形象为主要特征。平面化可分为客观平面化和主观平面化：客观平面化在构图上仍存在空间形态，形和色都不做过多变动，呈现出一种较为写实的平面化效果（图4-17）；主观平面化则是在构图、构型、构色上都更具画者主观的需要，采取移位、游动的观察方法，避免因为透视造成的近大远小或物体与物体间的遮挡重叠现象，造型处理上可改变其客观自然形态，进行夸张变形。画面效果不求自然物象的完整，追求人为秩序和形式构成的新颖及完整（图4-18）。

图4-17 《绽放》　　　　　　　张静　　图4-18 《青春》　　　　　　　　　　　　　学生作品

4. 意象化

意象是主观想象的形态。在装饰绘画中夸张就是变形变色，营造有意味的形式（图4-19、图4-20）。

图4-19　　　　　　　　　　　　　　　　　　董菲　图4-20　《小房子》　　　　　　　　　　　　　　鄢嫣

4.1.4 色彩特征

1. 色彩形象固有色

排除不同光源色的影响，还原物象本身固有的色彩（图4-21、图4-22）。

图4-21　《我眼中的禧妃》　　　　　　　　　　戴智虹　图4-22　《嗅》　　　　　　　　　　　　　　　黄远春

2. 色彩布局均衡性

这里指的是"分量"上的均衡，不是面积上的均衡，是如明度、纯度、轻重等要素的均衡（图4-23、图4-24）。

图4-23 《碟》　　　　　　　　　　　学生作品　　图4-24 《舞》　　　　　　　　　　　学生作品

3. 色彩表现高纯度

装饰性色彩追求高纯度（图4-25、图4-26），如中国的年画、刺绣、宫廷建筑装饰常常采用高纯度的色彩。

图4-25　　　　　　　　　　　　　　郝丽指导　　图4-26 《未来时代》　　　　　　　　　娄辉

4. 色相具有象征性

各色相都有特定的联想和象征含义，主要是指在实物之间进行色彩联系和联想，以引起美的感受（图4-27、图4-28）。

图4-27 学生作品　　　　　　　　　　　　　　黄茹指导　图4-28 《吉祥》　　　　　　　　　　　　　　刘晓燕

5. 色彩效果对比性

主要指色彩在调和前提下的对比（图4-29、图4-30）。

图4-29 降低互补色紫色和黄色的纯度达到调和　　　　　　　　　　　　　　　　　　　　　　　　　　黄茹指导

图4-30 《舞者》降低蓝紫色的明度进行与互补色黄色的调和　　　　　　　　　　柯茂言

6. 色彩观察移动性

装饰性色彩不反映空间关系，所以采用多点透视和散点透视，避免了远近、左右的重叠遮挡，具有随心所欲不受空间限制的特点（图4-31～图4-33）。

图4-31 《鸭嘴兽的婚礼》　　　　　　　　　　　　　　　　　　　　　　　　孙洁丽

图4-32 学生作品　　　　　　　　　　　　　　黄茹指导　图4-33 学生作品　　　　　　　　　　　　　　杨艳指导

4.1.5 装饰色彩的作业设置及要求

1. 作业设置

对客观物象重新认识，采用自由解体对象的色彩再进行重新构建色彩，不再考虑光源色、环境色的限制，着重于色彩补色对比、色相对比、明度对比、冷暖对比、面积对比，按照"均衡"法、"呼应"法、"重复"法、"渐变"法等形式来组合画面。

2. 作业要求

完成装饰色彩两幅，画幅大小一张4开、一张对开。

4.1.6 作品欣赏

设计色彩

《节日前的静溢》 聂瑶　　　　　　　　　　　　　　　　　　杨艳指导

第4章 设计色彩语言训练

《双珠人的世界》 布面丙烯 2013　　　　　　　　　　　　　　　　张小勇

设计色彩

《白条骑士》布面丙稀 2013　　　　　　　　　　张小勇

《尘土飞扬》布面丙稀 2013　　　　　　　　　　张小勇

第4章 设计色彩语言训练

学生作品　　　　　　　　　　　　　　　　　　　　　　　　　　　　　黄茹指导

设计色彩

《嬉戏》 布面油画 1300×1100　　　　　　隋跃莉

《当繁华落尽》 布面油画 820×820　　　　　马蜻

4.2 意象色彩表现

4.2.1 意象色彩概述

意象，包涵"意"和"象"两层意思。"意"泛指自我意识，是主观的反映；"象"广义而言是指世间万物，是客观存在。意象是中华民族创造的一个内涵丰富的美学范畴，是一种关照社会和自然的思维方式和叙事经验。意象不仅仅是客观对象的形态和表象，也不仅仅是主体的情和意，而是二者的合一，是以直觉的方式在感性之中把握理性的经验；是艺术家在对自然感悟中，主观地将自然万象与心灵意趣有机结合，通过独特的艺术语言和艺术形式表现出来。而西方人则认为"具象和抽象为两极，意象置于其中。根据物体表象特征减少和主观因素增多的趋势，由两极的具象和抽象确定一个尺度，中间部分就是意象范畴"。概括来讲，意象是指在艺术创作中，主观情意与客观物象交融而成的心理形象，是画家主观的意念、情感、创作手法和客观的事物，包括一切人、景、物等形象的统一体，也就是"象"和"意"的融合。

"意象色彩"这一概念，在西方语境里是没有的，是中国现代美学在西方文化的影响下为了民族美学的建构，从西方现代艺术与中国传统美学里创造出来的概念。它一方面强调物象的非客观性，另一方面把直觉与中国传统美学的思维感应特点结合起来，注重感受体验性和流变性。它吸取了中国传统绘画的自我化和人格化的表现方法，体现"以意生形"的造型观和"以意赋彩"的色彩观，关注自我主观情感的表现，抛开对象自然光、色、形的限制，拓宽了个人审美创造的自由天地。由于其意象性、开放性、创作性、强调个性等特点，画家通过对客体的真切感受，丰富和启发自己的艺术联想和创造性思维，并从现实物象的束缚中解脱出来，培养其非单一式的思维方式，充分表达自然界多元化、多层次的本质，是物象客观色彩转化和升华的过程。

4.2.2 意象色彩表现特征

意象色彩表达方式是以主观情感为主、客观物象为辅。可以通过面对物象的直接写生进行创作，也可自己收集素材进行二次创作，甚至可脱离客观物象，仅仅是自我主观意识或真情实感的宣泄。它的表现特征常常呈现以下几种倾向。

1. 写意性

在超越写实造型、色光规律、物象质感等观念的推动下发展意象色彩。一般来说，色彩不可能完全脱离形而独立存在，意象色彩也常常需要依附和借助造型元素的点、线、面及光色、肌理、笔触、材料、有机形和无机形，形成具有抽象意味的视觉感受，呈现简练、大气、豪放、洒脱、自由的特点，在造型上不对物体造型作多余修饰，关联物象原型的基本特征，整个画面讲究气韵生动，一气呵成。所以就需要对物象进行大胆取舍、概括与提炼，它是全新物象认知，以所表达的情感为主线，追求"神似"的似像非像的状态，努力摆脱写实结构、透视、比例的写实性束缚，使作品具有主观情感的写意性倾向。

色彩运用方面，消解视觉物象的客观色彩关系，主动依靠主观想象，使画面充满激情和活力，或根据色彩构成原理，以邻近色、对比色、补色及色相、明度、纯度等各种对比因素，充分发挥进入到更加具有本质性特征的意象色彩表现空间，从而使画面具有较强的艺术感染力（图4-34、图4-35）。因此，写意常常意在笔先，落笔有神，恰当的控制是产生高品位艺术的先决条件。

 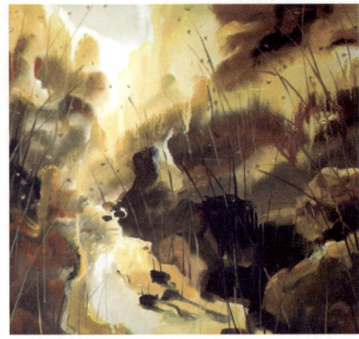

图4-34 《秋露》布面 油画　　　　　　　巫大军　　图 4-35 《心山气象》水粉画　　　　　　　　巫大军

2. 表现性倾向

色彩表达运用夸张、变形、扭曲、位移等塑造手法，常常以形、色、质的变化运用为起点，根据情感的需要及画面效果对物体进行主观的组合，画面常常出现奇异的造型（甚至没有物象所指）和瑰丽、魔幻的色彩，给人以强烈的视觉感受。与"写意"相比，"表现"有更多的主观成分，写意更加内敛和含蓄。所以，表现性倾向的色彩更注重表达的宣泄，自我意识和情感在画面整体（有时还放弃整体制控）中常常恣意纵横、自由地进行艺术的表达（图4-36、图4-37）。

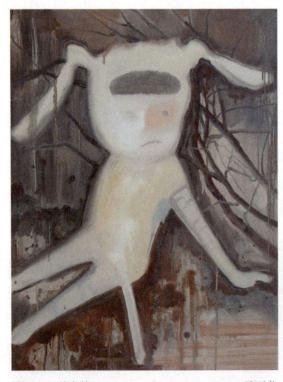 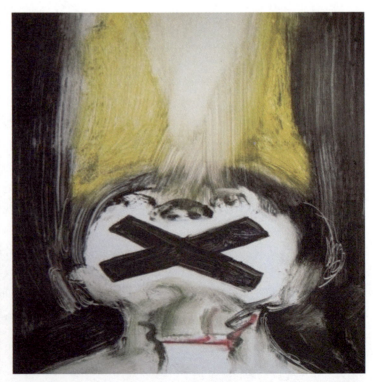

图4-36 《梦之境》　　　　　　　　　　隋跃莉　　图4-37 《禁》　　　　　　　　　　　　　李方雪

3. 寓意性倾向

将某种情感寄托于自然及客观对象的特性是寓意性倾向常常运用的手法。这种色彩包含并运用了比喻、联想、寓意、象征等形式,或通过"他者"来抒发自己的情感,所谓"看山不是山"。生活在现实世界中的人们都有一种浪漫情感的诉求表达,诸如红肥绿瘦、海纳百川、银装素裹、青松高洁等均属于这种情感表达(图4-38)。

图4-38 《祥云》综合材料 2990×1990　　　　　　　　　　巫大军 杨艳

4.2.3 意象色彩表达方式

意象色彩表现要求学生从观察习惯的改变、表现手段的把握，逐步转向个性的抒发张扬和画面意境的追求。意境是艺术家情感、审美趣味、追求与生活相融合的综合体现。它是一种境界，体现在有限的具体形式中，蕴含着无限丰富的思想艺术内容，要求艺术家以客观物象的主观感受为基础，将客观物象的典型特征通过融入自我的思想感情予以独到的把握，并寻找最适合的绘画语言给予最真挚的表达。

1. 色光意象

有了光，我们才会看到大自然的色彩丰富多彩、千变万化、绚丽夺目。所谓色光意象，主要指画面色彩组合中产生的画面的闪烁感、律动感，以及在人们的大脑中产生的幻觉通过联想生成的意境。这种意象方式为绘画提供不尽的源泉与可能性。光是色产生的原因，色本身不发光，通过光波的反射就能表现光。历史上的印象派、点彩派、纳比派就是利用色光视觉规律意象形成独特的艺术语言，为我们留下了精彩纷呈、流光溢彩的绘画作品。在他们的画作中，都有对色光意象的追求。物体的固有的结构轮廓线被消解，组成画的单位并非客观物象的形象而是许多并列的色块。当然，从艺术史的角度来看，印象派作品本身是客观性的色光规律的受益者，但当时的画家们常常指向环境内在的明亮感、色彩光感，光线像是从四面八方发出，作品充满炫目感，整个画面呈现在一片生机勃勃的光亮感之中（图4-39、图4-40）。

图4-39 《潮湿的盆地·新湿地》布面油画　　　　　　　　　　　　　巫大军

图4-40 《黑龙潭雨影》水粉画 全开纸本 2004　　　　　　　　　　　　　　　　　　　　　巫大军 杨艳

2. 色块意象

画色彩画的人都有这样的认识：进行小色稿色块练习是很好的学习手段，在相对短的时间里，从感觉中把握画面的整体性色彩效果。这样的小色稿常常是大色块铺陈，没有细节，却有激情或感觉把控的烙印。这里的色块意象就是指借着色块传递出画家某种主观情感的画面，它具有某种意境与象征意味的情感。各种不同风格品味的绘画作品要通过不同的色彩组合来表现，小色稿中的大色块就是一种"色彩组合"。它是连接内心世界与外在世界的视觉桥梁，是有步骤、有目的地培养学生"色块组合"的色彩意识。通过不同的色块组合传递出不同的情感，色彩世界中的直觉经验与外来刺激产生一定呼应时，就能触摸到作品的内在灵魂。情绪经验的沉淀具有了共同性时便有了色彩的联想与象征。例如人们看到蓝色，立刻联想到天空、海洋，深远、冷静等；看到绿色，立刻联想到生命、和平、安全、健康等（图4-41、图4-42）。

色块象征的领域非常广，概括起来主要体现在三个方面：一是精神和情感体验方面，人们看到不同色彩会引起不同的心理感应，如看到毕加索蓝色时期的画作感受到的是忧郁，看到粉红色时期的画作感受到的是幸福；二是象征心理生理的需求，如蛋糕、甜品店用粉橙色、浅黄色，让人感受到可口、香甜；医院用绿色、蓝色，让人感受到宁静、镇静、放松；三是文化象征，如黄色在中国是帝王的颜色，象征光明、高贵，而在某些国家却象征卑劣。

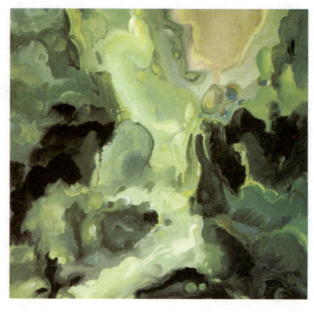

图4-41 《幻一》水粉画　　　　　　　　　　巫大军　　　图4-42 《幻三》水粉画　　　　　　　　　　巫大军

3. 质感意象

质感是材料或造型要素运用的结果,其中以视觉肌理为代表。它也是意象色彩形式的表现要素之一,具有独立的审美价值。质感形式语言可以表达丰富的情感意蕴,具有意象美、抽象美。传统的写实色彩教学常常只重视对自然物象"质感"的模仿,不重视肌理制作,使用的画材质感单一而视觉的可能性有限。现代绘画越来越重视新材料和新技法的完美结合,这也是形成风格的基础,使肌理质感意象美成为画面整体美的一部分。

很多绘画作品中的质感语言具有高度的美感。例如梵高、弗洛伊德等人的作品具有特殊笔触的油画颜料的色质之美;克利的作品具有点线结构的肌理之美;毕加索、勃拉克、杜布菲、基弗在作品中加入多种材料,具有不同的质感肌理意象美。重视材料自身,观察运用它,充分发挥其特性,质感意象丰富的艺术感染力就越来越强(图4-43、图4-44)。

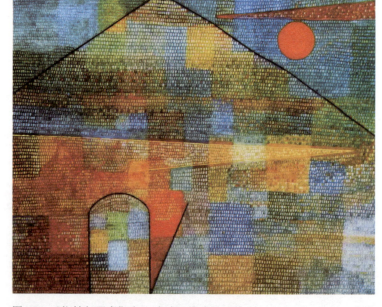

图4-43 《奥维的教堂》笔触的肌理美　　梵高　　　图4-44 《往帕尔那索斯去》点式、线式肌理美　　　克利

质感意象在作品中充分体现其丰富的表现力肌理，而在色彩作品中却只是表现语言之一，不能代替其他语言。所以，质感表现应与所表现的主题和情调吻合，如晕染渐变有虚幻朦胧感、点彩有灿烂斑驳感、流畅淋漓有自由感、粗粝厚堆有凝重感、砂石杂堆有苦涩沧桑感等。

肌理在一件作品里应该是有主有次，有变化而又统一，有呼应有过渡，体现出重复与节奏的变化（图4-45、图4-46）。

图4-45 晕染渐变的虚幻朦胧感　　　　　　　　李方雪　图4-46 粗粝厚堆的凝重感　　　　　　　　基弗

4.2.4　意象色彩作品审视

从具象再现→抽象概括→意象表现，这是一个重要的认识过程。通过色彩的处理和整合，体验其内在规律，开拓创意思维和想象力，从而提高认识能力和表现力。

意象是中国传统绘画的精髓和灵魂。意象色彩可以从中国传统画的表现中获得认识与表现的手法：用笔用墨、取景造型、构图布局高度概括，主次分明，画面上常常有意省略一些东西，留出大片空白，形成"意到笔不到"的效果，这种创作方法可以说是完形心理学贴切的运用。正如齐白石所言"妙在似与不似之间，太似为媚俗，不似为欺世"（图4-47）。

设计色彩

图4-47 《国粹》水粉画　　　　　　　　　　　　　　　　　　　　　　　　　　　　　　　　　　　雷洪

西方现代绘画作品本体的主观色彩意象也大量存在。从19世纪的印象主义艺术开始，模仿再现走向主观精神的表现，强调艺术家、艺术作品的艺术价值，其过程就是主观的视觉发现与创造。例如，莫奈追求外光色彩的丰富与瑰丽，喜欢表现瞬息变化的生命，采用大量写生的直接画法进行绘画，在《日出印象》《睡莲》《卢昂教堂》等作品中集中体现出来。梵高的《向日葵》系列表现的是生命的原始冲动和热情，棕色和黄色调的色彩饱和，粗犷的笔触厚实有力，在旋转中充满运动感，色彩的对比强烈而单纯，激情迸发（图4-48）。抽象表现主义画家德库宁更是笔触狂暴、粗犷，色块明亮、炫耀夺目、富有激情（图4-49）。"抽象绘画之父"康定斯基是抒情抽象派的代表，从早期蓝骑士时期具象表现性色彩到后来数理性的几何抽象画风都有意象的表达（图4-50）。克利的作品充满了智慧和韵律感的构成（图4-51）；米罗的作品具有幻想的幽默与精灵般的符号造型、色彩；夏加尔的作品有梦幻般的色彩和象征性，而且构图独特，色彩纯净而深邃，散发出奇特的想象力。

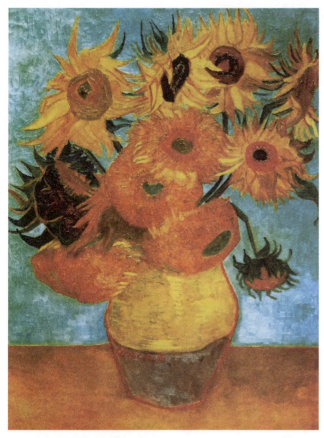

图4-48 《花瓶和十二朵向日葵》　　　　　　　梵高

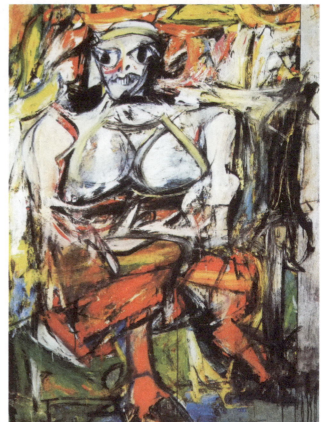

图4-49 《女人1号》　　　　　　　德库宁

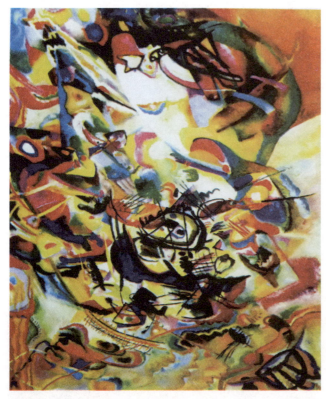

图4-50 《构成第七号》　　　　　　　康定斯基

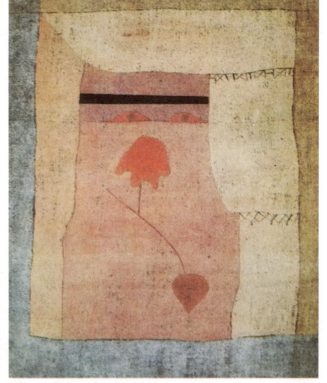

图4-51 《阿拉伯之歌》　　　　　　　克利

设计色彩

在现当代艺术语境里，人人都是艺术家，只要多用心灵去感悟，意象色彩的感动就会随之而来。要欣赏、体会、分析、研究色彩、色阶之间的转换、衔接及色彩的过渡、对比、呼应、选择、重叠、控制等规律的运用，需要做大量的解读式练习。不管是记忆、默画还是写生，在表达形式上可以更趋于情绪化、意境化、表现化的主观意念，善于观察、取舍、概括、归纳、组合、延生、创造，并用心去感悟色彩。力求排除客观事物的具体形象的结构、透视、比例、质感，凭借点、线、面和色彩、肌理等抽象或半抽象形式组合画面，直抒感情，追求画面的韵律感和节奏感，激发审美感受。

总之，在当代色彩艺术表现的领域里，色彩绘画伴随西方艺术史的发展而被解读。正因为如此，我们才真正认识到表现性色彩在现代艺术发展过程中枝繁叶茂，是在中国哲学思想和中国传统美术背景下建立起来的色彩文化系统。在设计色彩教学中，意象色彩是绘画训练和创作的重要方法和语言，对于培养学生的艺术个性和艺术创造能力是大有裨益的，值得我们不断地去研究和探索。

4.2.5　意象色彩表现的作业设置及要求

根据中国传统绘画作品分析画面的明暗、布局及笔墨运势，用主观、意象性的色彩手法意临。作业大小与原作尺寸比例相同与不同各2幅。

从西方近、现代绘画大师作品中选2幅作品意临。作业大小与原作尺寸比例相同与不同各2幅。

小色稿写生训练：色光、色块意象、质感肌理意象各一幅，作业大小尺寸为4开。

4.2.6　作品欣赏

《黄金时代下午茶·NO.1》水粉画 546×786 2007　　　　　　　　　　　　　　　　　　　　　　　　　　杨艳

《黄金时代下午茶·NO.2》水粉画 786×109 2009　　　　　　　　　　　　　　　　　　　　　　　　　杨艳

设计色彩

《黄金时代下午茶·NO.3》 水粉画 546×786 2009　　　　　　　　　　　　　　　杨艳

第4章 设计色彩语言训练

《柳岸》布面油画 600×800 2011　　　　　　　　　　　　巫大军

设计色彩

《紫桃》 布面油画 600×800 2011　　　　巫大军

《惊蛰》 水粉画 546×546 2007

巫大军

设计色彩

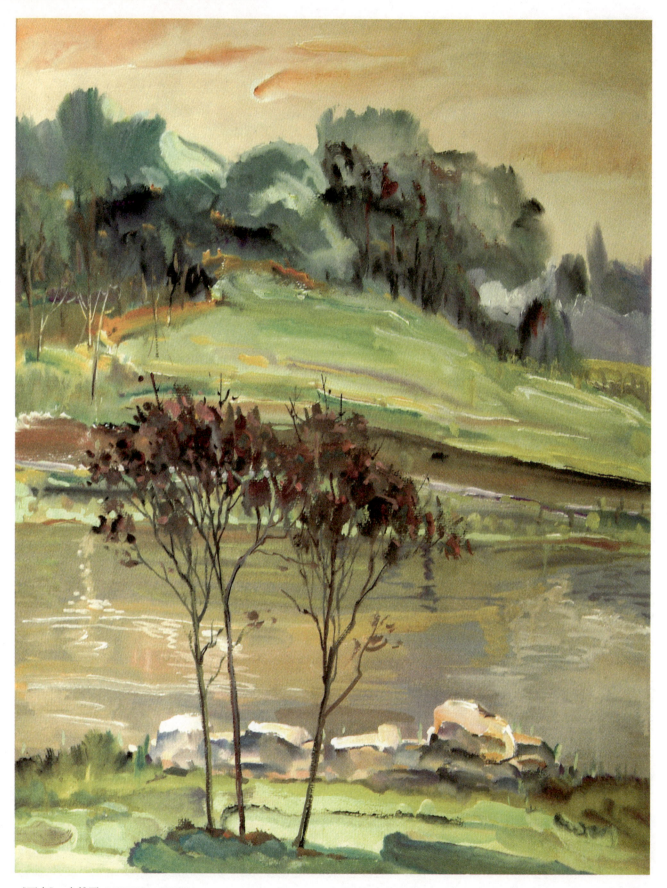

《雨水》 水粉画 546×546 2007　　　　　　　　　　巫大军

4.3 抽象色彩表现

抽象色彩是指以某种纯粹的精神理念为先导，以一种创造性和主观性方式进行的色彩意象思维和绘画形式表现。抽象色彩不以写实性绘画为目的，是具体有形现实"具象"的反义概念。西方绘画理论中的"抽象"概念，是西方艺术哲学中的纯粹形式和符号的反映，是一种纯粹形式语言或具有表现意义的作画方式。从哲学上说，抽象是一种将观念或精神抽离物质本原的思想过程；从思维方式上说，抽象是一种逻辑、推理、概括的理性思维，是从众多事物中舍去非本质特征，抽取本质的、共同的特征。抽象思维方式可分为两种：直接抽象和间接抽象。前者是指在获得视觉或想象的一些信息后，根据自我情感及个性直接运用点、线、面及色彩和肌理来组合画面，抒发情感。而后者是将现实中具体物象经过若干步骤，逐步抽出对象中的具体因素。从艺术上说，抽象是与"具象艺术"相对的一种艺术形式；从审美效果上，抽象绘画基本属于表现主义（主观性）的绘画范畴。

抽象色彩是人们表现客观物象的一种全新的方式。人们转变了对事物常态的观察方法，先对具体物象进行深入认识，然后通过抽象思维，排出事物外在的、非本质的特征，抽取概括出其本质特征，运用绘画的方式表现出来。有一点要注意，抽象也是来源于客观事物的，不是"超然物外"的神奇想象。抽象色彩是运用主观化的色彩符号语言，对物象的本质进行象征性的表现，它将物象的形和色转化为抽象的形式语言，表达出创作者的思想情感与审美理念。20世纪初的西方艺术家蒙德里安、康定斯基、马列维奇等人的作品中，我们已看不到自然界的真实色彩，具象世界被超越，呈现的是抽象色彩的再创造。这种与以往不同的艺术形式，带来了色彩的精神性飞跃，对以后的设计、建筑、环境等领域都产生了巨大的影响。

4.3.1 抽象色彩的语言

1. 构图

抽离了客观事物的具体形态，运用点、线、面、色等基本的视觉语言建构画面，表达艺术家自我心理情感。实际上，人的每一种心理感受在视觉上都能够找到相应的形式语言，下面将从构图的角度来分析视觉因素与心理的对应关系：一是画面中的几何形；二是形式线，两者对画面的构成及心理的影响都起着重要的主导作用。

（1）几何形

①圆形构图。无方向性，力量均等，给人以饱满、完整之感（图4-52、图4-53）。

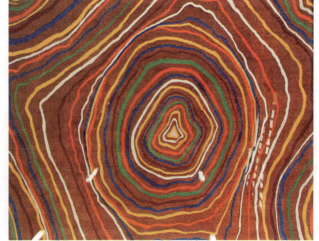

图4-52 《爆炸·2》　　　　　　　　邱翠　　图4-53 《流》　　　　　　　　曹磊

②方形构图。严谨规范、呆板中透出些沉稳,给人以安定、稳重之感(图4-54、图4-55)。

图4-54 方形构图　　　　赵德瀛　　图4-55 学生作品　　　　黄茹指导

③三角形构图。正三角形给人稳定、安详之感(图4-56),倾斜的三角形则给人以稳定而又充满运动之感(图4-57)。

图4-56 正三角形构图　　李晓晓　　图4-57 斜三角形构图　　周红梅

④十字形构图。给人以庄重、肃穆、稳定之感（图4-58、图4-59）。

图4-58 学生作品　　　　　　　　　　　　　　　黄茹指导　图4-59 十字形构图

（2）形式线

形式线是指对画面的构成起主导视觉作用的长线。

①水平线。给人以平静、安定之感（图4-60、图4-61）。

图4-60 《锐晨》 水平线　　　　　　　　　　　　江永亭　图4-61 学生作品　　　　　　　　黄茹指导

②垂直线。给人以高耸、刚直之感（图4-62）。

③斜线。指与上下或左右边框成一定角度的直线，给人以运动、动荡、惊险之感（图4-63）。

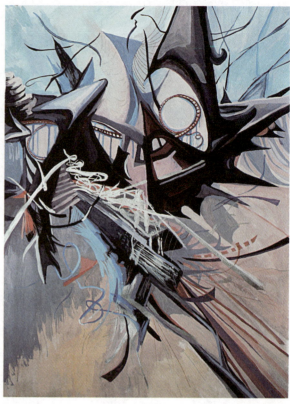

图4-62 垂直线　　　　　　　　　　　　赵德瀛　　图4-63 斜线　　　　　　　　　　　　黄茹指导

④折线或锯齿线。具有紧张、焦虑、不安定的特性，给人以动荡、凶险之感（图4-64、图4-65）。

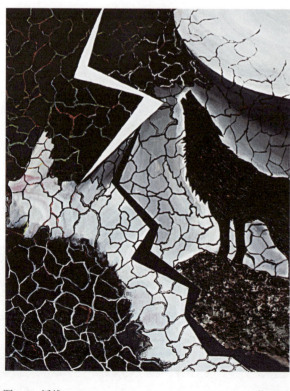
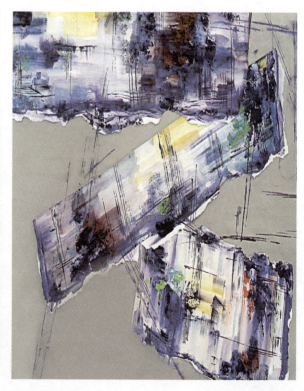

图4-64 折线　　　　　　　　　　　　　黄元平　　图4-65 学生作品　　　　　　　　　　黄茹指导

⑤规则曲线。有数学规则的，较严谨、规律的几何曲线。圆是典型代表，椭圆形、心形等为封闭的几何曲线，抛物线、规则波状线、涡状线等属于开放的几何曲线。给人以整齐、端正的秩序美感（图4-66、图4-67）。

图4-66 规则曲线　　　　　　　　　　　　　　　张倩　　图4-67 规则曲线　　　　　　　　　　　　　　　代欣月

⑥自由曲线。伸展、奔放而不拘泥于形式，给人以优雅、柔软、流动、舒展之感（图4-68、图4-69）。

图4-68 自由曲线　　　　　　　　　　　　　　　张杏　　图4-69 自由曲线　　　　　　　　　　　　　　　王微微

⑦ 放射线。指集中于画面的某处，对画面起主导作用的形式线。具有张扬的性格，强调视觉重心（图4-70、图4-71）。

图4-70 放射线　　　　　　　　　　　　　邱翠　　图4-71 放射线　　　　　　　　　　　　　王爱平

2. 构形

构形主要体现在点、线、面这三个基本视觉要素上。

（1）点

在几何学上是线与线的相交形成点，只有位置，不具大小。在绘画里，点具有空间位置、大小、形态、浓淡、方向等性质，是一切形态的基础。

点有众多的形态。

① 方点。冷静、稳定，具有秩序感、滞留感（图4-72、图4-73）。

图4-72 方点　　　　　　　　　　　　　郑鑫　　图4-73 学生作品　　　　　　　　　　　　　黄茹指导

②圆点。饱满、完整,具有柔顺、完满、运动之感(图4-74、图4-75)。

图4-74 学生作品　　　　　　　　　　　　　　　　黄茹指导　图4-75 圆点　　　　　　　　　　　　　　　　曾懿姝

③不规则的点。自在、随意,具有方向性,往往形成某种视觉动势(图4-76、图4-77)。

图4-76 不规则的点　　　　　　　　　　　　　　　　邱翠　图4-77 学生作品　　　　　　　　　　　　　　　　黄茹指导

（2）线

线是点移动的轨迹或是两点之间的连线,也是面与面相交的结果。在几何学里,线只具有位置、长度、方向。在绘画里,线具有位置、长度、粗细、浓淡、方向等性质。线最活跃,富于个性,具有很强的表现力。

①直线。具有力量美感,给人以简单明了、直率、明快之感。短直线让人感觉急促、锐利(图4-78),长直线让人感觉舒缓、安定(图4-79)。

② 曲线。具有柔美、圆润、弹性、优雅的阴柔之美（图4-80、图4-81）。

图4-78 短直线 学生作品　　　　　　　　　　黄茹指导

图4-79 长直线 学生作品　　　　　　　　　　黄茹指导

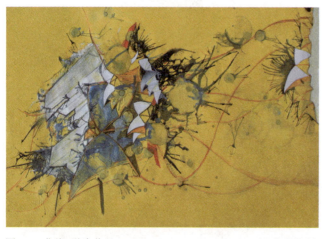

图4-80 曲线 学生作品　　　　　　　　　　黄茹指导

图4-81 曲线　　　　　　　　　　叶婉珍

（3）面

在几何学里，面是线移动的轨迹。直线的平行移动产生方形，直线的回转移动产生圆形，直线和弧线结合运动形成不规则形。在绘画里，形象多是以面的形态出现，因此面是造型表现的根本元素（图4-82、图4-83）。

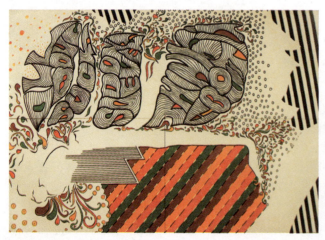

图4-82 学生作品　　　　　　　　　　黄茹指导

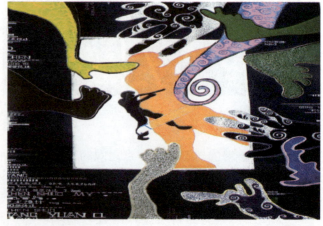

图4-83 学生作品　　　　　　　　　　黄茹指导

① 规则的面。指借助一定的辅助手段绘制出的圆形、三角形、矩形等规则的面（图4-84、图4-85），具有数理秩序与机械的冷感，体现一种理性的特征，如冷抽象画家蒙德里安的作品。

图4-84 规则的面　　　　　　　　　　　　　唐小艳　图4-85 规则的面　　　　　　　　　　　　　邱翠

②不规则的面。这种形态的面丰富而复杂，在绘画里被大量地运用，其形态多种多样（图4-86、图4-87）。

图4-85 不规则的面　　　　　　　　　　　　杨艳伊　图4-87 不规则的面　　　　　　　　　　　　陈柯

3. 构色

生活的经验、潜意识的认同及联想赋予了色彩表情和生命，这是一种视觉心理，一种人类普遍的共同心理积淀。还有一些因素，由于不同民族、不同时代、不同年龄及不同经历，同样会影响人们对色彩的认知，但它还是有一般规律的，在学习抽象色彩构色时请参考第2章"色彩心理"和"色调"的学习内容给予掌握。

4. 空间

抽象绘画中的空间感与具象绘画的空间感是不一样的，但有一点我们要清楚，抽象绘画中的"空间"是转借具象绘画中的"空间"的。下面来看看影响抽象绘画中画面空间感的因素。

（1）遮挡关系

在日常生活中，前面的物象总是遮挡着后面的物象，这既是具象绘画空间感产生的视觉依据之一，也是抽象绘画表现画面空间感常用的方法之一（图4-88、图4-89）。

图4-88 遮挡关系 学生作品　　　　　　　　　　黄茹指导　图2-89 遮挡关系　　　　　　　　　　　　　　　李昆峻

（2）画面制作的先后顺序

出现在画面底层上的绘画要素通常是先制作，出现在画面表层的绘画要素则是后制作，抽象绘画中的空间关系其实非常丰富，往往是错乱反复地交换着前后空间（图4-90）。

（3）空气透视

视觉心理学的研究告诉我们，暖色、高纯度色彩向前，冷色、低纯度色彩后退（图4-91）。

图4-90 学生作品　　　　　　　　　　黄茹指导　图4-91 空气透视　　　　　　　　　　　　　　　胜男

（4）媒介厚薄

在同色相、同明度、同形的条件下，画面中厚的媒介产生向前的空间感受，薄的媒介产生向后的空间感受。

5.肌理

（1）同一材质的对比

每种材质本身都具有很强的可塑性和美感，通过改变其形态、状态和内部组织结构等可以产生不同于原来的丰富的肌理美（图4-92～图4-94）。

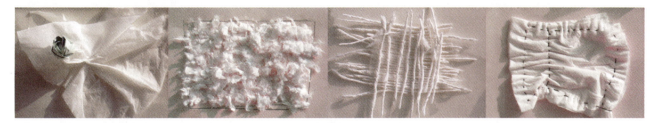

图4-92 纸巾的各种肌理对比　　　　　　　　　　　　　　　　　　　　　　　　　　　　曾玲玲

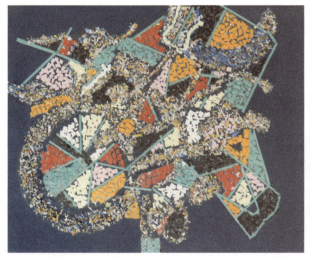

图4-93 彩色纸　　　　　　　　　付雪梅　图4-94 绘画颜料　　　　　　　　　　　江永亭

（2）不同材质的对比

一种以上的材质放置在一起对比，要注意在"变化中求统一"（图4-93～图4-95）。

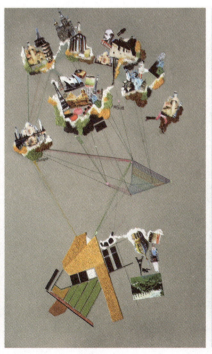
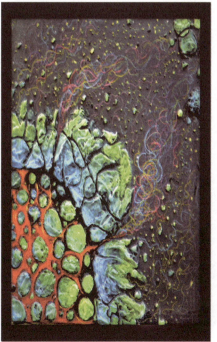

图4-95 纸浆、颜料　　　　蒋泽玲　图4-96 纸浆、杂志、颜料　　　图4-97 精雕油泥、丙烯、彩铅　　龙文

4.3.2 抽象色彩的作业设置及要求

1. 作业设置

以点为元素,在几何形构图方式中选择两种构图方式、在形式线构图方式中选择三种构图方式加以表现。

以线为元素,在几何形构图方式中选择两种构图方式、在形式线构图方式中选择三种构图方式加以表现。

以面为元素,在几何形构图方式中选择两种构图方式、在形式线构图方式中选择三种构图方式加以表现。

以上各方式均要求合理运用色彩的补色对比、色相对比、明度对比、冷暖对比、面积对比和形式美法则来组合画面。

2. 作业要求

每幅作业大小4开。

4.3.3 作品欣赏

《凉秋》 布面丙烯 1620×970 2007　　　　　　　　　　　　　　　　　　　　　　江永亭

第4章　设计色彩语言训练

《挥散不去》 布面丙烯 1620×970 2007　　　　　　　　　　　　　　　　　　　　　江永亭

设计色彩

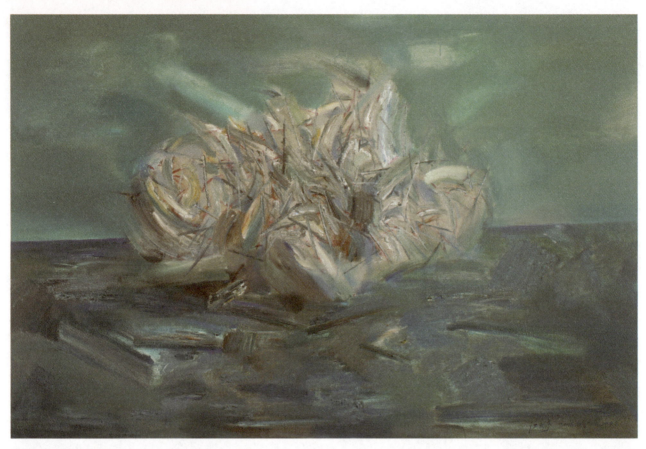

《我不是孤舟》布面丙烯 1140×1950 2009　　　　　　　　　　　　　　　　　　　　　　江永亭

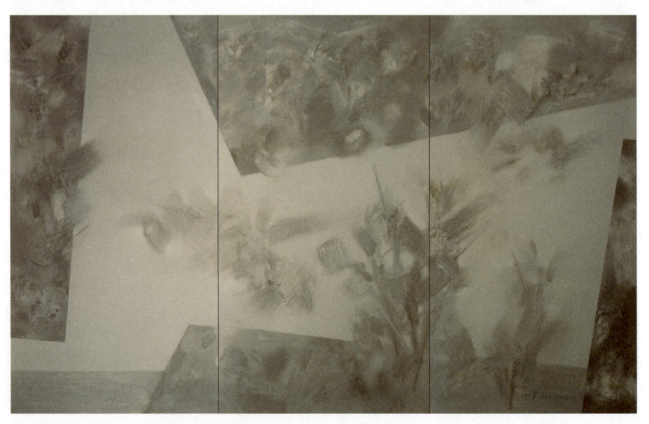

《古人往矣 今者安在》布面丙烯 1950×3900 2008　　　　　　　　　　　　　　　　　　　江永亭

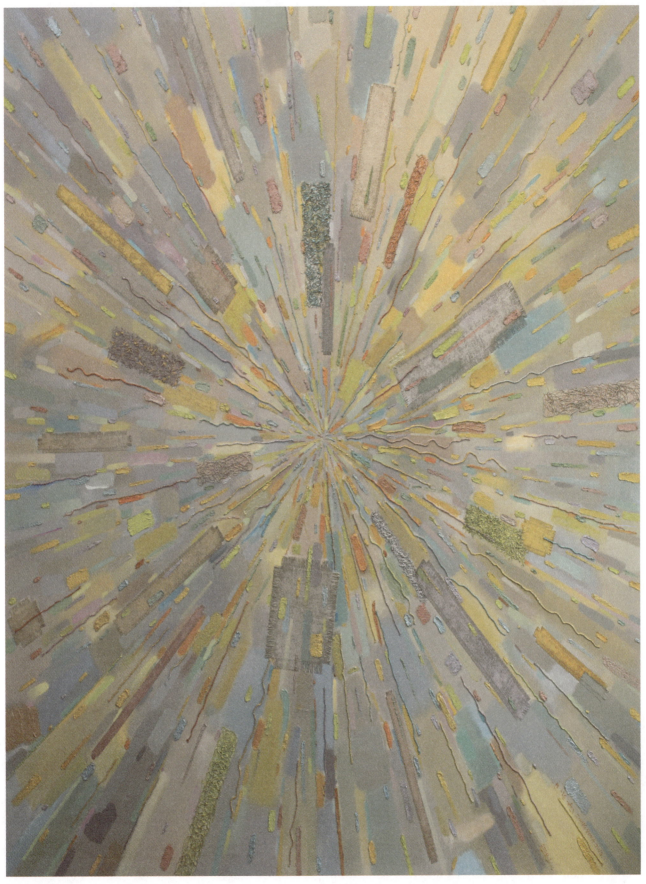

《绽放》 综合材料 1800×180 2009　　　　　　　　　　　　江永亭

设计色彩

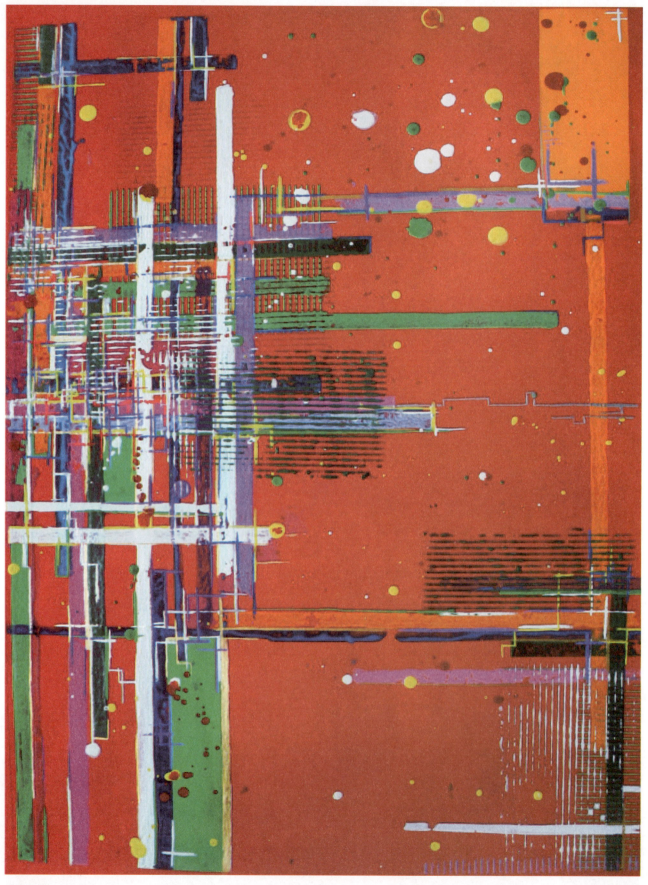

学生作品　　　　黄茹指导

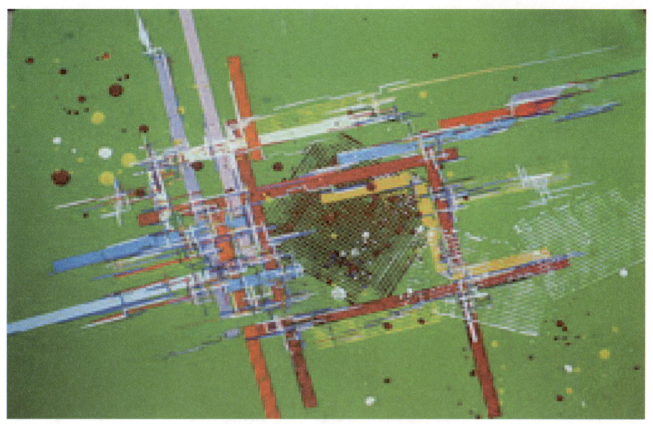

学生作品　　　　　　　　　　　　　　　　　　　　　　　　　　　　　　黄茹指导

学生作品　　　　　　　　　　　　　　　　　　　　　　　　　　　　　　黄茹指导

设计色彩

《城市》　　　　　　　　　　　　　　　　　　　　　　　　　杨柳

第5章

色彩在材料作品中的运用

色彩是最吸引人注目的设计要素之一，也是艺术家、设计师常使用的非常有效的方法，不管在哪类视觉作品中，色彩都发挥着重要的作用。这里介绍的主要是色彩在材料作品中的运用，我们可以运用材料的自然色彩，还可以添加人为的色彩和肌理（肌理有时也有丰富的色彩变化）。色彩的理论知识在前面已经讲过，重点要注意一点，每个人由于所处的时空和文化不同对色彩的感受和领悟有所差异，但对于色彩的反应却有许多令人惊讶的共同点，当光和色彩映入大脑后伴随色彩效果所形成的震撼、兴奋、冷漠、愤怒、排斥、感动等的感受常常是一样的。

要讲色彩在材料中的运用，还得先谈谈材料。艺术上的革命，解放了被禁锢的材料，材料作品首次出现是在1908年，以毕加索和勃拉克为代表的一批画家运用报纸、墙纸、乐谱、麻布、麻绳、硬纸板等材料拼贴到画面中，并模仿油漆匠利用类似梳子的工具制造木纹的效果，他们把沙子、木屑及颜料混合以制造特殊的质地，试图制造出各种肌理效果。之后的达达主义、波普艺术、未来主义等一系列艺术运动中，艺术家陆续采用混合材料，如各种油性、水性颜料，或是泥土、玻璃、纤维、钢铁、化学试剂等在绘画中不停的尝试运用。他们突破传统艺术形式，开拓新思维，不再将材料仅仅作为载体，而是将材料的本质特性赤裸裸地表现出来，从而使材料走向了自我表现的空间。新材料特别是专业之外的媒介材料的投入使用，也满足了人们日益增长的视觉感官需求，从自然物品、生活用品、工业用品到高科技产品，凡是人的生活接触到的任何物品，只要适合于画面要求的，都可以拿来运用。

5.1 材料的分类

可以将运用于视觉作品的材料大体分成十大类：纸质材料、木质材料、金属材料、石质材料、纤维材料、玻璃材料、塑料材料、石膏材料、毛皮材料、陶瓷材料。

1. 纸质材料

纸质材料分为绘画纸张和非绘画纸张两大类。绘画纸张包括如宣纸、水彩纸、绘图纸、油画纸等；非绘画纸张，包括如复印纸、包装纸、印刷纸、学习用纸、报刊用纸、生活用纸等。这些丰富的纸张因其特别的"个性"，往往会获得意想不到的表现力。

2. 木质材料

木质材料分为软木和硬木两大类。针叶树的树干一般平直、高大，纹理通直，材质较软，如杉树、柏木、松木等，称为软木。阔叶树的叶子呈大小不同的片状，材质较硬，如水曲柳、楠木、香樟、槐木等，称为硬木。木质材料具有柔性和韧性，不同的树种有着不同的天然纹理，它们的颜色、结构、光泽、气味都各有特点。

3. 金属材料

金属材料分为黑色金属和有色金属两大类。纯铁、铸铁、钢等，称为黑色金属。铜、铜合金、铝、铝合金及其他合金等，称为有色金属。金属材料具有耐热、耐磨、刚性、高强度、冲击韧性强等性能。材料的肌理密度的差异和反射率，都会影响其表面的自然光泽。通过刨、削、车等机器加工会产生各种奇丽的纹理和光泽。同时在其表面可以通过画、喷等方式来得到所需的色彩。

4. 纤维材料

纤维材料分为天然材料和人造材料两大类。天然材料包括丝、麻、棉、羽毛等，具有自然之美、原始之美。人造材料就是高科技催生的新材料，如透明材料、光感材料等新型材料。纤维材料常常通过编、织、盘、捻、绕、连等加工手段，营造出从精细、平整到粗犷、立体的视触觉肌理效果。在其表面可以通过染、画、喷等方式来达到所想要的色彩效果。

5. 玻璃材料

玻璃材料是指以无机氧化物为基本原料经熔烧而成的无机玻璃，耐腐稳定、透光晶莹、质硬而脆。普通玻璃软化点一般是550℃~700℃之间，熔点在1000℃。玻璃的品种不同，软化点与熔点就不同。凡在软化点以上的加工，是热加工，可进行压花、拉引、弯曲等工艺；远低于软化点或是常温的加工，是冷加工，可进行裁切、磨抛、喷砂等工艺。

6. 塑料材料

根据塑料的组成成分，塑料材料可分为三类：ABS塑料（A代表丙烯；B代表丁二烯；S代表苯乙烯）、PS塑料（聚苯乙烯）、有机玻璃（PMMA，聚甲基丙烯酸甲酯）。塑料化学成分稳定，具有抗腐蚀性，可用于户外作品创制。ABS塑料为浅象牙色，不透明，具有很好的着色性，可根据需要喷涂成彩色效果，其他塑料一般都能按色谱生产。

7. 石膏材料

石膏材料分为建筑石膏和医用石膏两大类。方便于切削加工的是建筑石膏，这种石膏液体在成型容器里一般需10～20分钟的时间才会固化，可用手轻压石膏表面，有硬实感后便可拆去容器，按设计进行加工。

除以上材料外，还有毛皮、陶瓷等其他各类的材料，由于篇幅有限这里不再一一详尽叙述，请查阅相关的专门书籍和资料。

5.2 材料的认识

首先从四个方面来认识材料。

1. 视觉感知

体现材料美最直接、最具吸引力的是通过看的方式。因为不同的材料具有不同的材质美感，正常人最先通过视觉去感知它(图5-1～图5-4)，如果再加上材料种类、形式、形态、状态、内在组织结构等的变化（图5-5～图5-10），作品就可能发生根本性的变化，这就是材料探索的魅力所在。

图5-1 重叠的期刊纸 学生作品　　　　　李英武指导　图5-2 平铺的期刊纸 学生作品　　　　　李英武指导

图5-3 父亲（卫生纸） 李聪　　图5-4 红、蓝、绿（棉线） 周晓

图5-5 同材料、不同内在组织结构 彭雪莹

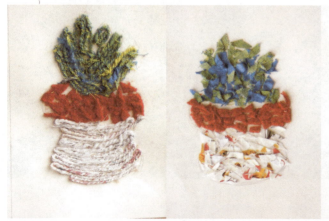

图5-6 同材料、同形态、不同肌理 任娅

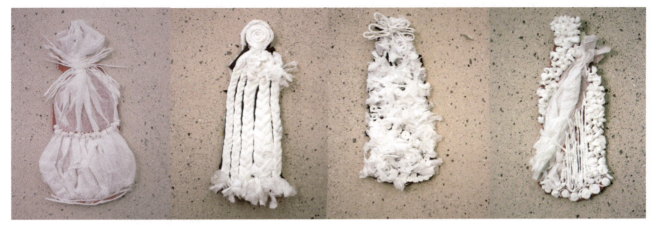

图5-7 同材料、不同形态、不同肌理　　　　　　　　　　　　　　　　　　　　　　　　　　吴爱玲

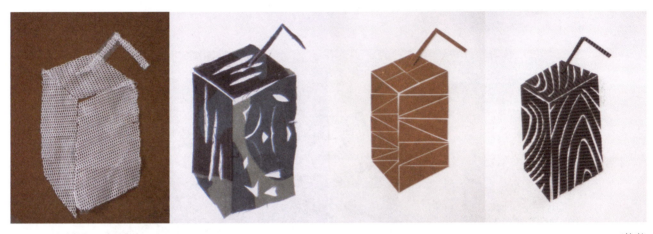

图5-8 不同材料、同形态　　　　　　　　　　　　　　　　　　　　　　　　　　　　　　　　王焕能

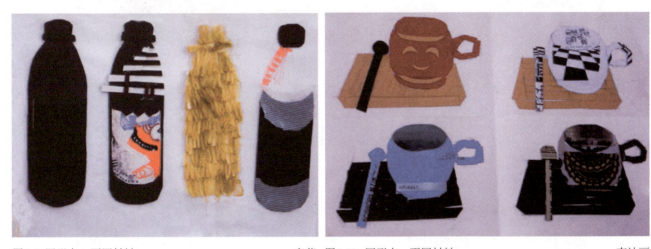

图5-9 同形态、不同材料　　　　　李茂　图5-10 同形态、不同材料　　　　　李沙丽

2. 触觉感受

可以同时通过触觉与视觉去共同感受材料。布的温暖，金属的冷、硬，陶土疏松，玻璃的细腻、光滑、冷，木材的暖，塑料的光滑（图5-11～图5-14），以及这些材料表面被处理成的各种肌理，吸引着人们用手去触摸它们（图5-15～图5-19）。

设计色彩

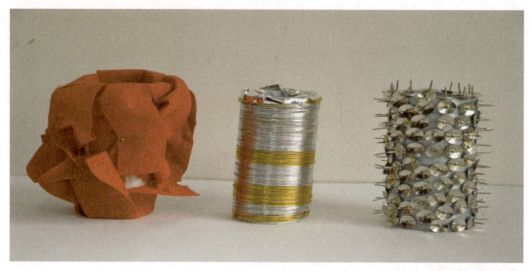

图5-11 布、金属 学生作品　　　　　　　　　　　　　　　　　　　　杨艳指导

图5-12 陶土、玻璃 学生作品　　　　　　杨艳指导　图5-13 木质　　　　　　余政蓉

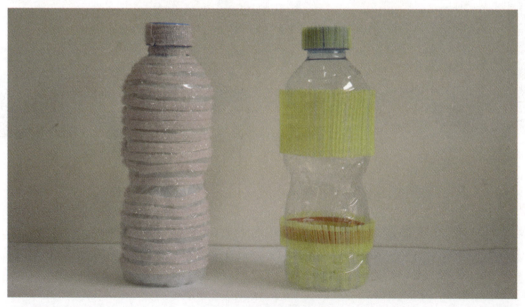

图5-14 塑料 学生作品　　　　　　　　　　　　　　　　　　　　　　　　杨艳指导

第5章 色彩在材料作品中的运用

图5-15 纸杯表面被处理成不同肌理效果 学生作品　　　　　　　　　　　　　　　　　　　杨艳指导

图5-16 暗扣密集排列形成肌理

图5-17 毛线整齐缠绕形成肌理

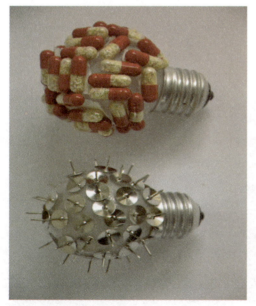

图5-18 胶囊、图钉密集排列形成肌理

图5-19 麻布上的密集针脚走线形成肌理　　　　冯汝婧

3. 质感体会

所谓"质感",就是通过不同的表现手段,显示出各种不同物质所具有的特质。例如钢铁、玻璃、纤维、树皮、石材等材料表现出来的轻重、柔硬、光滑、粗细等各类感觉,让人感受到质地的真实感(图5-20～图5-25)。但是,有质感不一定就是艺术,只有通过有意识的创造和形态的组织等艺术方法的处理后,材料的质感才能让我们体会到美感的存在。

图5-20 石材质感　　　　　图5-21 玻璃质感　　　　　姜小娟

图5-22 木屑质感　　车国级　图5-23 树皮质感　　　　洪娇娇

图5-24 纸质感　　周润　图5-25 颜料质感　　　　朱来强

4. 抽象体验

木材粗犷与光滑的对比，体现硬朗和柔和的结合；纤维材料柔软、柔韧特性，给人美好、亲和感受；金属拉毛与抛光，体现粗犷与精致；玻璃表面的反射光，形成绚丽多彩的视觉效果；塑料无光而典雅，具有柔和、清洁、富有触摸感的材质性格；陶土给人以古朴、传统的感受及发展的、深厚的文化背景感受。

5.3 色彩在材料作品中的运用

一件材料作品想要发挥出它的最大魅力，除了造型、材料因素外，同时离不开色彩这个重要因素的支持，材料离不开色彩，色彩烘托了材料。

1. 材料表面色彩的处理

一是保持材料的原始色彩，如布或纸的朴实、蜂蜡的泛黄、绿松石的艳丽等（图5-26、图5-27）。

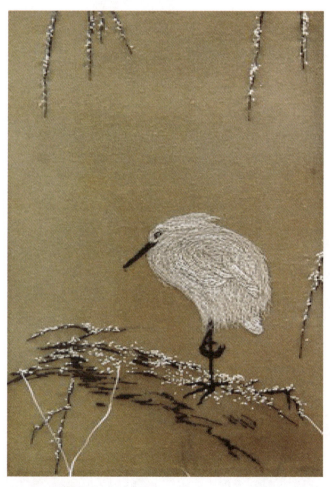
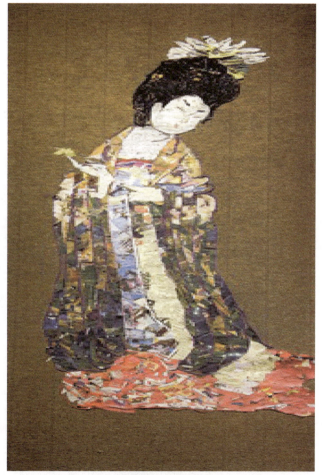

图5-26 《雪鹭图》（塑料瓶） 吴胜勇
（布和塑料瓶剪成的细线均保留了各自材料的本色）

图5-27 《簪花仕女图》（报纸） 熊洁
（底色用纸保留了其原始的古朴本色）

二是在材料上可考虑涂上或缠绕上鲜艳色彩，特别是硬质材料上（图5-28～图5-30）。可以改变原来材料的色彩特性和视觉效果，如在白色石膏上喷涂银色或其他的色彩（图5-31、图5-32）。

设计色彩

图5-28 《线球》　　　　　　　　　　　　　　　　　　　　　　　　　杭世维

图5-29 《腾》　　　　　　　　冉腾飞

图5-30 《城堡》　　　　　金晶 李寻 蒋银银 龙俊伶

图5-31 《傀儡1》　　　　　　　　　　文帮武　图5-32 《傀儡2》　　　　　　　　　　文帮武

2. 整件材料作品的色彩处理

一是合理运用各种材料的材质特性。不透明、半透明、吸光的、发光的、反光的，将它们重复、错落、参差、连续地交织在一起，产生奇妙的色彩变化（图5-33～图5-35）。

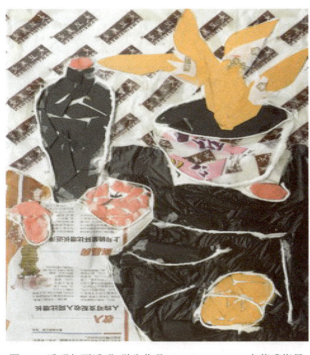 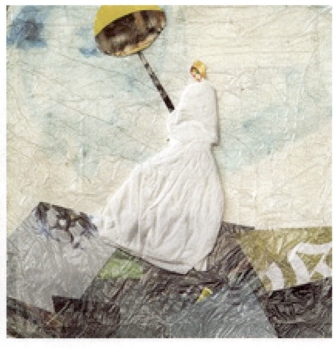

图5-33 透明与不透明 学生作品　　　　李英武指导　图5-34 半透明 学生作品　　　　　　李英武指导

设计色彩

图5-35 吸光的、发光的与反光的　　　　　　　　　　张超

　　二是合理运用各种材料的色彩特性。某种材料本身具有的色彩与多种材料的多种色彩并置或混合（图5-36、图5-37），增添了材料作品的魅力。

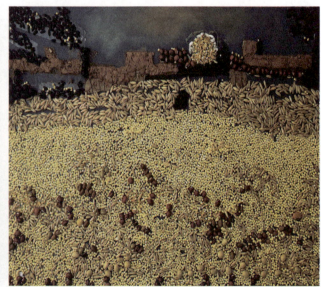

图5-36 并置　　　　　　　　　　王玉莲　　图5-37 混合　　　　　　　　　　冉然

三是材料色彩的对比与调和的运用好与坏，是材料作品成功与否的关键。同类色、邻近色的对比关系，加上同样固有色的材料，构成调和的色调，这类材料作品，风格素雅，耐人寻味（图5-38）。对比色及互补色构成的色调，因色相间距离远，对比大，所以视觉上感觉过于刺激，特别是对比色相边缘直接接触，对比最强烈，这时最好要么减弱一方的纯度（图5-39），要么将金、银、黑、白、灰等中性色材料运用到作品中，以此减弱色彩相互间的强对比，增加色彩调和（图5-40、图5-41）。

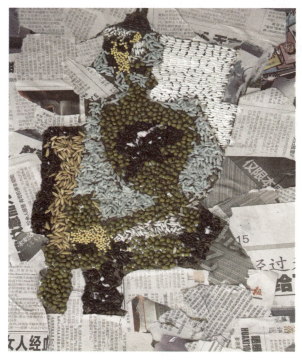

图5-38 邻近色对比　　　　　　　　　李欢欢　图5-39 互补色中减弱蓝色的纯度　　　　　　牟丹

图5-40 黑白色的运用减弱互补色对比　　杭世维　图5-41 棕色调 学生作品　　　　　　　李英武指导

设计色彩

　　四是材料作品要形成主色调。选择与要表达的情感相对应的色彩作主调，作品传达出的气氛和情感全靠色调来营造，注意色彩主次、面积大小、均衡呼应和层次关系，使整个构图的色彩融为一体，从而构成和谐统一的材料作品的色彩整体（图5-42～图5-43）。

图5-42 兰灰调　　　　　　　　　　　　　　　　　　　　邓袁艳　图5-43 《小道》（松针、炭条）黄绿调　罗豪

5.4 材料作品的色彩特征

1. 多种材料与常规颜料一起形成主观化的色彩体系和多维空间

　　多种材料被运用进材料作品，色彩还是建立在传统绘画色彩审美规律的基础上，以主观色彩体系为参照，只是实物代替了锡管颜料色（图5-44、图5-45）。三维材料的色彩运用更加复杂化和多样化，并非仅以传统审美为标准，还必须包括思想观念、文化意义。

图5-44 《向日葵》（吸管）　　　　　　　　　李泉润　图5-45 《草堆》（各种颜色的细线）　　　　　　　　叶芯利

2. 材料色彩审美与传统绘画色彩审美形成错位

在传统油画中，绚丽的色彩使作品缺少精神穿透力，但在材料作品里一块灿烂的宝石、黄金或青铜直接进入画面，会带来意想不到的魅力，其实这些物质的时间感和文化性才是触动观者内心的东西（图5-46）。

图5-46　头饰用金箔贴面　　　　　　　　　　　　　　　　　　　　　　　　　　大足石刻

3. 材料色彩规律的复杂性

① 人造实物。人造实物色彩具有时代和地域性的色彩特征（图5-47、图5-48）。

图5-47 《缠》（塑料瓶盖） 伍学奎
（这是今天在我们生活中随处可见的矿泉水瓶的蓝色、红色瓶盖做的作品，具有时代性的色彩特征）

图5-48 《无形》（烟盒） 龙蝶
（今天成渝两地男人常常吸本地产的蓝色烟盒的"白沙"牌香烟和红色烟盒的"龙凤呈祥"牌香烟，这两种烟盒采用具有时代和地域性的色彩特征）

② 自然实物。自然实物的色彩会随时间、环境变化而改变。自然实物呈现出因自然力量作用生成的色彩变化，如石雕、石刻经过岁月风霜的洗礼而发生的色彩变化(图5-49、图5-50)，漆过的木门斑驳的色彩效果，烧焦的木雕等。

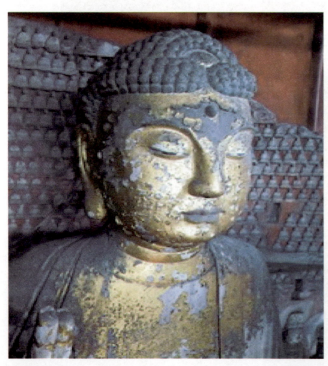
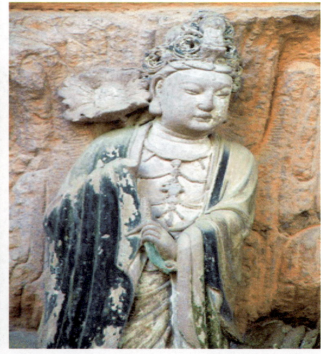

图5-49 合川二佛 杨艳摄　图5-50 安岳石刻 巫大军摄

4. 材料色彩的情感性

材料的形式语言和其他语言形式一样，是艺术家表达对世界的认知和内心情感的一种方式，寻找到一种贴切的材料及对该作品整体色彩的组织经营，使材料自身的属性、相互间的属性和色彩共同达到协调统一，准确传达出艺术家要表达的情感（图5-51）。

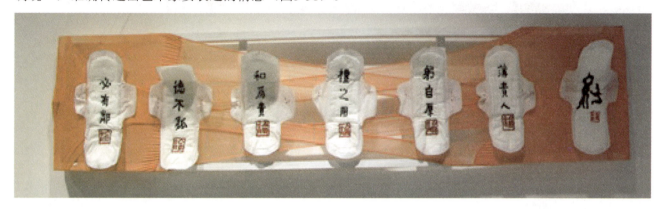

图5-51 《无题》　　　　　　　　　　　　　　　　　　　　　　　　　　　　　　　　　　　　　彭亚念
（肉色的丝袜作整个作品的背景，传达出了妩媚、娇柔的女性特质；白色的卫生巾清晰地衬托出黑色字体书写的传统国学文字，代表现代女性与中国传统文化的联系，作品较好地表达了作者要表达的思想：女性在历史发展中存在的价值）

5. 材料色彩的时代感和文化性

由于科技的发展，更多的新型材料和数字化产品运用于艺术作品，材料色彩也增添了它自身的丰富性。许多荧光色被发明出来，具有很强的时代感（图5-52、图5-53）。色彩的运用已并不是仅仅以审美标准为目的，除了空间造型、材质美感等因素外，还必须包括思想观念、文化意义（图5-54～图5-61）。

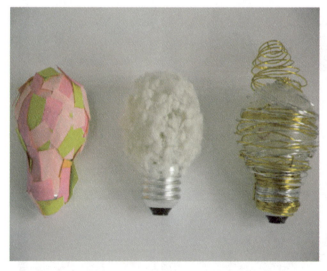

图5-52 荧光红、荧光绿 学生作品　　　　杨艳指导　　图5-53 荧光红、荧光绿 学生作品　　　　杨艳指导

设计色彩

图5-54 《团圆》　　　　　　　　　　　　　　　　　　　　　　　　　　　陈真真　李卫

图5-55 《梵》　　　　　　　　　　　　　　　　　　　　　　　　　　　　　罗文茜

第5章 色彩在材料作品中的运用

图5-56 《蝶栖》　　　　　　　　　　　　　　陈梦琪
（作品更多地借助蓝色的悠远、沉静、浪漫，黑色的神秘来表现主题：无数只蓝色蝴蝶幽幽地飞舞于黑色丝线密密缠绕的空间，加上蓝色的灯光营造出了一份浪漫、唯美、神秘、朦胧的意境美）

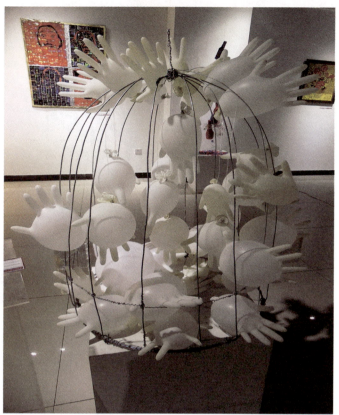

图5-57 《囚梦》　　　　　　　　　　　李惠玲 符美松
（白色代表圣洁，该作品运用充涨的白色橡胶手套象征美丽的梦想；灰色的、冰冷的铁丝象征禁锢。该作品色彩、造型及材料的准确运用，表达出了被束缚在鸟笼里的梦想，终将冲破束缚，寻回自由）

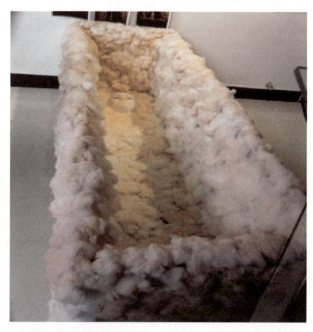

图5-58 《低吟的无名火》　　　　　　　徐丹阳 林文琦
（粉红色象征甜蜜、优美、娇柔，作者将粉红色颜料喷在用柔软的棉花铺就的棺材里，似乎想表达死亡并非如此可怕）

图5-59 《Eglish·锋》（英语书）　　　　　　　　辛越
（黑与白是无彩色的两极，两色并置产生强烈的对比，暗示东西方文化间差距，以黑色英文字母为元素，构成一张雷锋头像，表达中国文化正逐渐被西方文化所同化，体现了作者对全球化的担忧）

147

图5-60 《战·和·世界》（军事杂志）　　　汤俊楠　　图5-61 《压力山大》　　　　　　　　　　付伟 吴洪溢
（作品用米色的手工纸做灯箱底，洁净而温暖；在人类生　　（深深的褐色涂满整个作品，让人有种喘不过气的重压感，加上棕色
活的地区用深色印有武器的较硬的军事杂志拼贴，表达世　　粗麻绳的捆绑，一个被缚地中国农民工形象赫然呈现于我们面前）
界本身很美好，但人类生活的地区却充满了暴力。世界看
似和平，实则是武器维持着秩序，如果人类不悔改，更加
地贪婪、罪恶，终将会被暴力吞噬和毁灭）

总之，未来的艺术正朝着一种多元的形态、多元的价值标准发展，各类二维或者多维物质材料的加入，为当代艺术的发展提供了更大的发展空间和多种可能性。

5.5 色彩与材料的作业设置及要求

1. 作业设置

选择一种材料，合理运用色彩补色对比、色相对比、明度对比、冷暖对比、面积对比和形式美法则来组合一张具有现代感的平面材料作品。

选择一种材料，合理运用色彩补色对比、色相对比、明度对比、冷暖对比、面积对比和形式美法则来组合一张具有现代感的立体材料作品。

2. 画幅要求

平面材料作品尺寸要求全开大小。立体材料作品尺寸无特别要求。

参 考 文 献

【1】约翰内斯·伊顿. 杜定宇, 译. 色彩艺术. 上海: 上海人民美术出版社, 1990.
【2】约翰内斯·伊顿. 色彩艺术. 色彩的主观经验与客观原理. 上海: 上海人民美术出版社, 1978.
【3】爱娃·海勒. 吴彤译. 色彩的文化. 北京: 中央编译出版社, 2004.
【4】保罗·芝兰斯基, 玛丽·帕特, F·费希尔. 色彩论. 上海: 上海人民美术出版社, 2004.
【5】康定斯基. 论艺术的精神. 北京: 中国社会科学出版社, 1987.
【6】H·阿森纳. 西方现代艺术史. 天津: 天津人民美术出版社, 1994.
【7】王美艳. 西方现代派绘画与平面设计. 合肥: 合肥工业大学出版社, 2010.
【8】朱和平. 世界现代设计史. 合肥: 合肥工业大学出版社, 2011.
【9】克罗齐. 美学原理. 朱光潜, 译. 上海: 上海世纪出版集团, 2007.
【10】沃林格. 抽象与移情. 王才勇, 译. 沈阳: 辽宁人民出版社, 1987.
【11】朝仓直己. 艺术·设计的色彩构成. 赵郧安, 译. 北京: 中国计划出版社, 2000.
【12】竹内敏雄. 美学百科词典. 刘晓路, 何志明, 林文军, 译. 长沙: 湖南人民出版社, 1998.
【13】重石晃子. 绘画色彩基础教程. 顾莉超, 译. 北京: 中国青年出版社, 1998.
【14】陈望衡. 中国古典美学史. 武汉: 武汉大学出版社, 2007.
【15】冯建亲. 绘画色彩论析. 上海: 上海人民美术出版社, 1990.
【16】陈丹青. 陈丹青说色彩. 长沙: 湖南美术出版社, 1999.
【17】赵国志. 色彩构成. 沈阳: 辽宁美术出版社, 1993.
【18】赵勤国. 色彩形式语言. 山东: 山东美术出版社, 2002.
【19】钟茂兰. 装饰色彩范画. 成都: 四川美术出版社, 1990.
【20】蒋正根. 色彩归纳. 上海: 上海人民美术出版社, 2005.
【21】巫大军. 色彩: 创意·设计·表现. 北京: 高等教育出版社, 2011.
【22】陆琦. 从色彩走向设计. 杭州: 中国美术学院出版社, 2004.
【23】许德民. 中国抽象艺术学. 上海: 复旦大学出版社, 2009.
【24】叶强, 王朝刚, 郑立. 简明抽象绘画教程. 重庆: 重庆出版社, 2006.
【25】王朝刚. 抽象艺术语言. 重庆: 西南师范大学出版社, 2012.
【26】藤菲. 材料新视觉. 长沙: 湖南美术出版社, 2000.
【27】王珉. 行行复行行. 成都: 四川美术出版社, 2007.